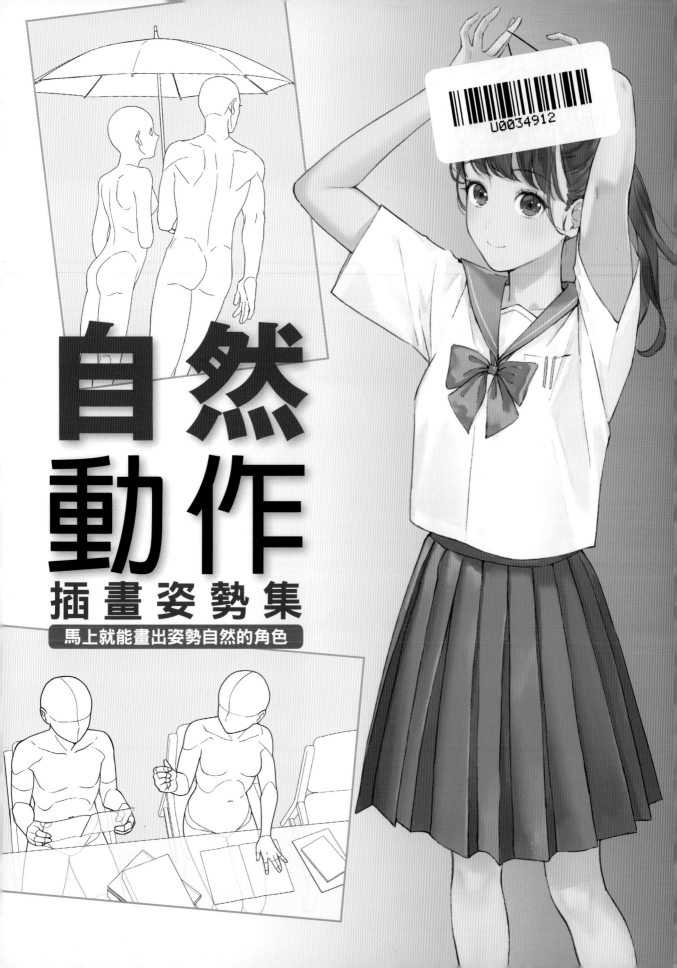

# 自然動作

## 插畫姿勢集

馬上就能畫出姿勢自然的角色

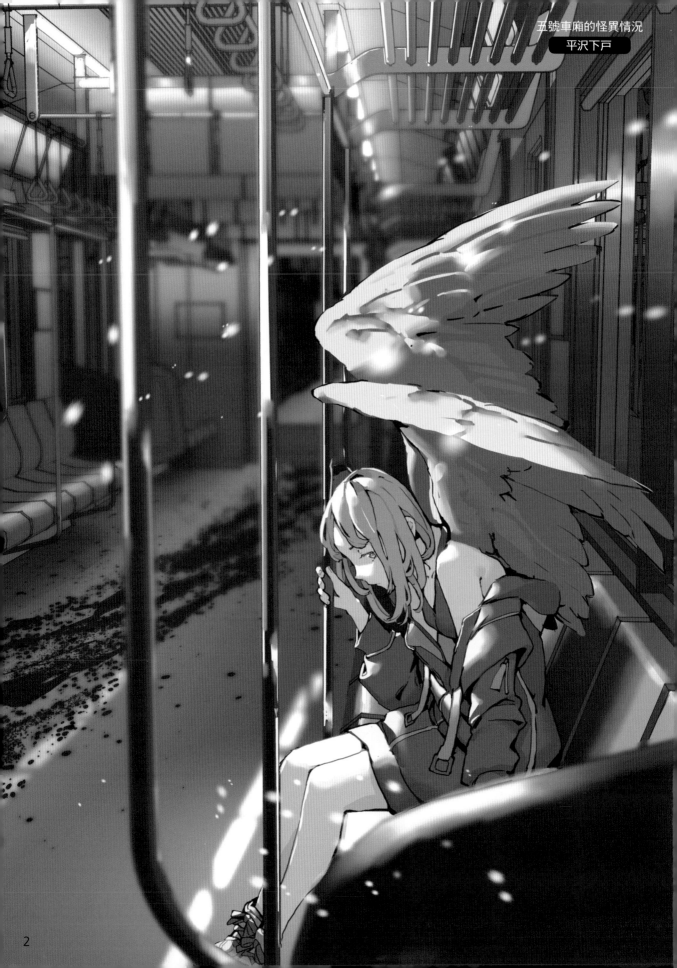

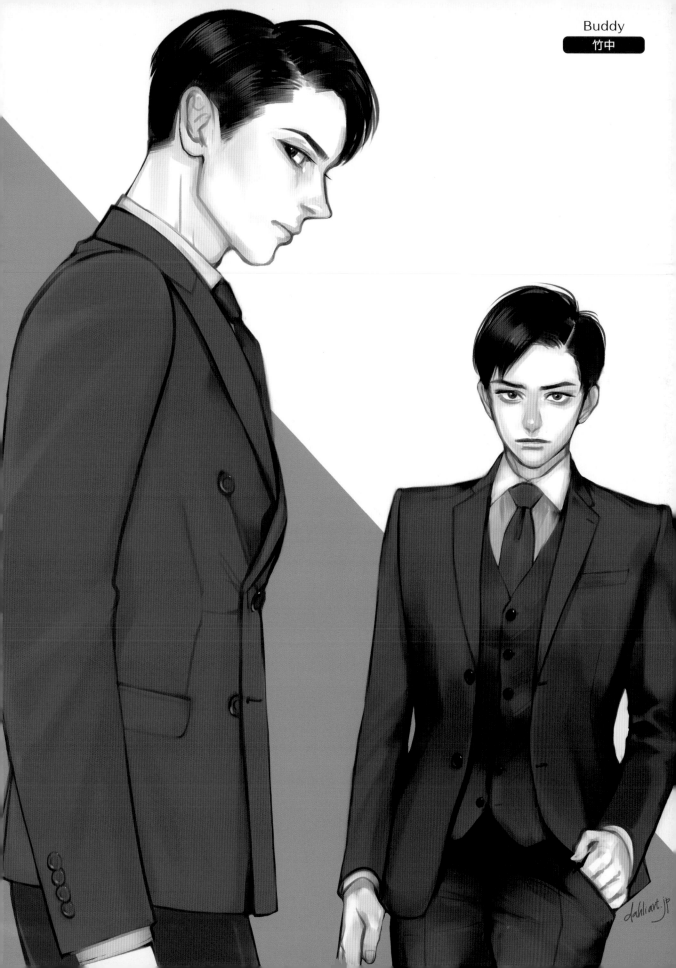

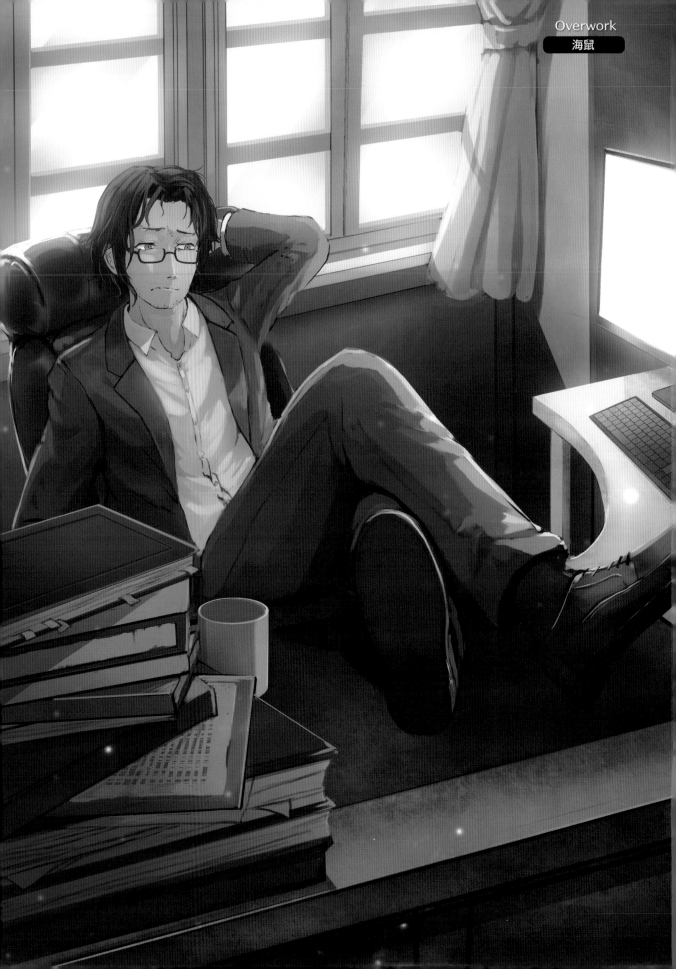

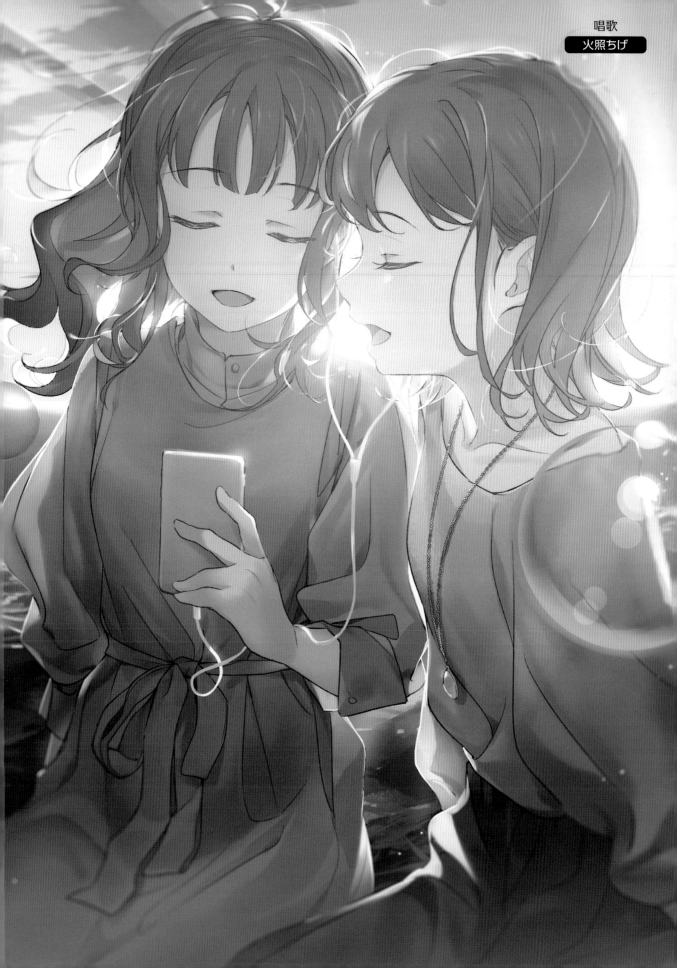

唱歌
火照ちげ

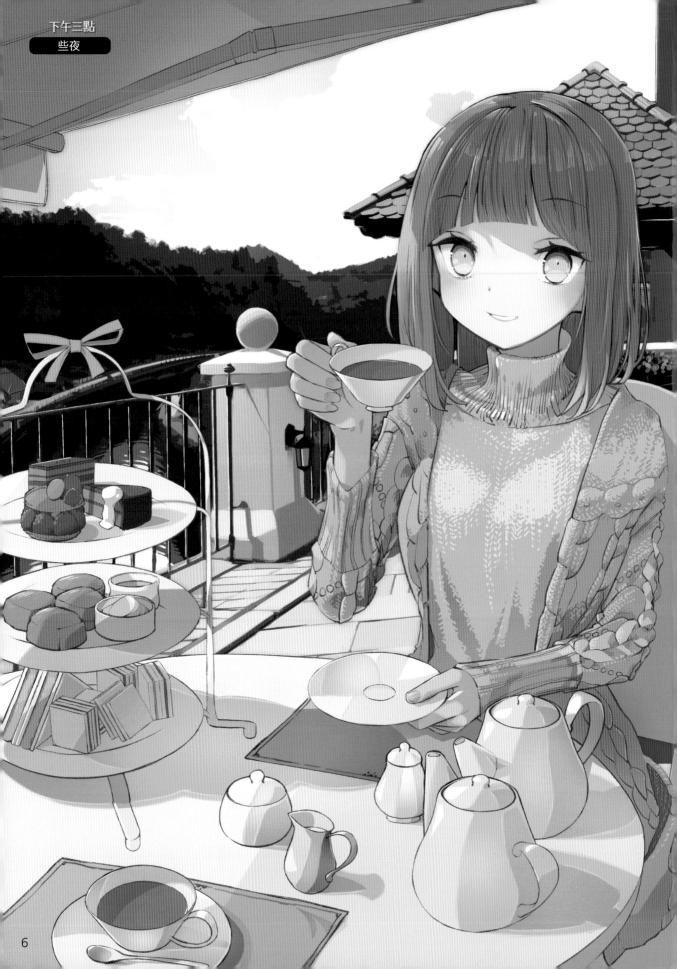

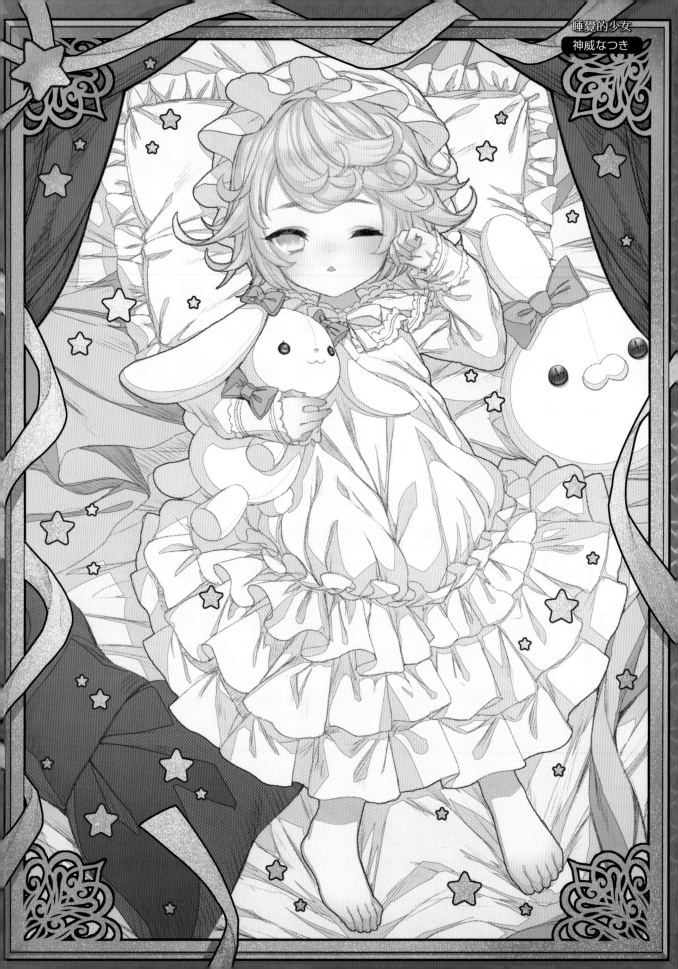

從不做作的「自然動作」
看見角色意想不到的一面和全新魅力！

男主角對著相機，擺出帥氣戰鬥姿勢，
或是女主角嘗試擺出性感姿勢。
這些角色注意到相機而展現出來的
「招牌姿勢」很有魅力對吧。

但另一方面，心裡應該也會浮現
「除了帥氣姿勢之外，還想看到其他姿勢！」這種感覺吧。

總是帥氣、美麗的角色，
可能在假日時也會展現出有點散漫的姿勢。
他們和好朋友一起無所事事耍廢的姿勢，
說不定意外地可愛又有魅力。
單純只是看書、以手托腮想事情，
或煮菜這種不經意的姿勢，
或許也有看起來很有魅力的時候。

想要更加挖掘、表現出角色的魅力時，
能派得上用場的就是「自然動作」。
人就是會在無意中用手撐著頭部、靠著牆壁，
做出各種動作。
而採用這些動作描繪出來的角色，
則會散發出和招牌姿勢不同的平易近人魅力。

本書收錄了許多角色
展現不經意的自然動作和自然姿勢。
請一邊觀察眾多姿勢，一邊試著想像
「我想描繪的角色會做出怎樣的動作呢？」
請想像這個問題：「在什麼樣的情況下，
會展現出這種不做作的姿勢呢？」
同時試著描繪看看。

注意到角色的全新魅力和意想不到的一面，
除了能想像出畫作的感覺，
應該連故事內容都會浮現出來。
「想要傳達出更多的角色魅力！
想要表現出角色的美好之處……」
我認為湧現出這種興奮心情後，
畫圖就會變得更加有趣喔。

# 自然動作
## 插畫姿勢集
### 馬上就能畫出姿勢自然的角色

## 目 次

### 序
### 畫法建議

### 第 1 章
### 基本動作

### 第 2 章
### 日常生活的動作

# 自然動作的畫法

## 自然呈現的訣竅就是描繪出「無力感」

圖①是將手往上舉的打招呼動作。總覺得像機器人一樣，有種很生硬的感覺對吧。

將手往上舉時，人並不是「只有手臂」往上舉。肩膀和胸部也會跟著活動。想要保持平衡，就會產生扭動身體的動作。描繪自然動作時，必須仔細觀察這些情況再去表現出來。

肩膀和胸部也會配合手臂跟著活動，在朝向正面的身體加上「扭動」姿勢再去描繪的話，就能呈現出沒有違和感的打招呼動作（圖②）。這會給人從指尖到腳尖都有力的「招牌姿勢」印象。另一方面，有時應該也會出現「想畫出更自然、不做作的姿勢」這種情況。

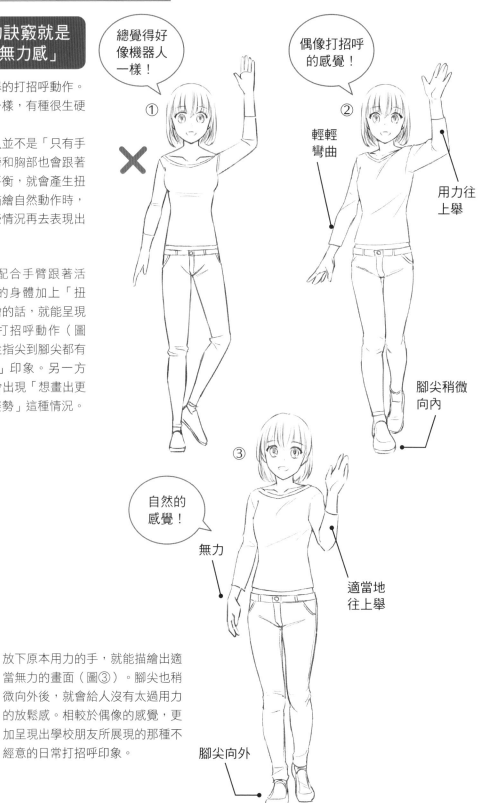

① 總覺得好像機器人一樣！

② 偶像打招呼的感覺！
輕輕彎曲
用力往上舉
腳尖稍微向內

③ 自然的感覺！
無力
適當地往上舉
腳尖向外

放下原本用力的手，就能描繪出適當無力的畫面（圖③）。腳尖也稍微向外後，就會給人沒有太過用力的放鬆感。相較於偶像的感覺，更加呈現出學校朋友所展現的那種不經意的日常打招呼印象。

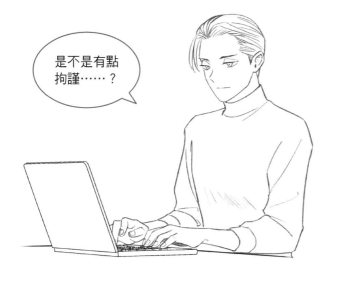

是不是有點
拘謹……？

## 採用不經意做出來的動作

現在來觀察面對電腦的男性範例。左圖給人有點拘謹的印象。作為漫畫主角或單張構圖的插畫時會有點沒個性。應該會浮現「我想畫出更像人一樣、更自然的姿勢」這種想法吧。

利用電腦工作時，會出現因疲累而伸懶腰，或是想要按壓眉心等動作。人會有「無意中做出來的動作」。捕捉這些不經意的動作再描繪出來，就能表現出有人味的自然印象。

覺得疲勞時
會伸懶腰……

有時也會
駝背！

不同的人有不同的習慣，有人會駝背，或是將腳放在椅子上。捕捉這些動作再描繪出來，也是表現角色自然魅力的重要關鍵。

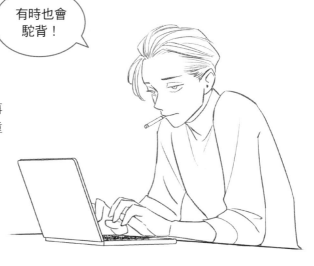

# 描繪自然姿勢

## 正面的基本狀態

描繪自然的姿勢前，先掌握基本的站姿。

首先從這部分開始！

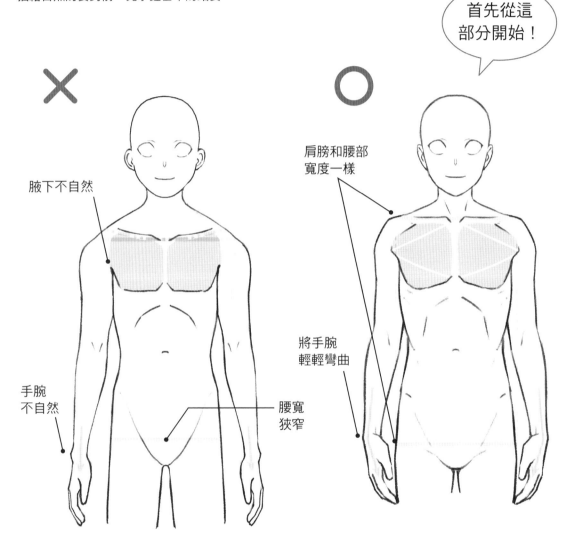

✕

腋下不自然

手腕
不自然

腰寬
狹窄

○

肩膀和腰部
寬度一樣

將手腕
輕輕彎曲

如果沒有仔細觀察人物，就在「自然而然」狀態下進行描繪，就常常畫出像上圖一樣的作品。來確認一下看起來不自然的原因吧。手臂在四角形的胸部旁筆直垂下，總覺得有種宛如人偶般的違和感。

一般而言，肩膀和腰部的寬度幾乎一樣。胸部不是四角形，而是接近五角形，手臂則是從肩膀肌肉開始傾斜相連。手臂不會筆直垂下，輕輕彎曲手肘和手腕後，就會給人自然的印象。

## 放鬆的站姿

先暫時描繪誇張擺出來的站姿，再試著調整出適合的感覺。這樣就容易掌握自然呈現的關鍵。

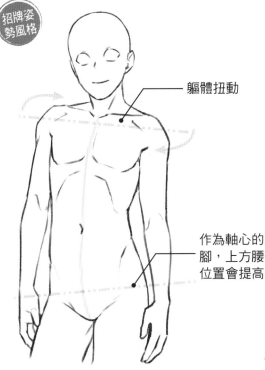

自然姿勢

招牌姿勢風格

軀體扭動

作為軸心的那隻腳，上方腰部的位置會提高

將重心放在一隻腳站立時，作為軸心的那隻腳，上方腰部的位置會變高，肩膀部分則是另一側會變高。軀體會增加扭動的動作。這是人物看起來美麗的「對立式平衡」姿勢。

左圖也是招牌姿勢會出現的樣子，但是以「自然印象」為目標的話，就必須進行調整。試著減少腰部和肩膀的傾斜程度以及胸部的扭動狀態。

歪頭

將手貼在腰部

放鬆時，就會出現肩膀往上抬的那隻手貼在腰部、歪頭保持平衡這種「不經意做出來的動作」。採用這些動作，就能描繪出更加自然的姿勢。

## 駝背的站姿

先暫時畫出極端的前傾姿勢，再試著畫出看起來很自然的駝背站姿。

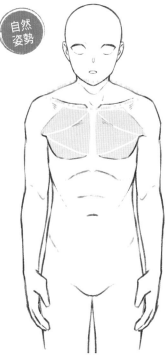

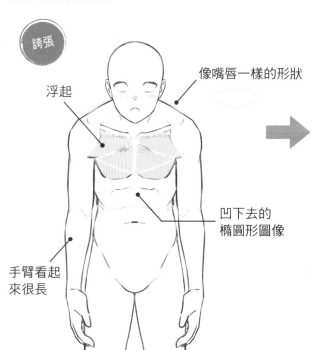

像嘴唇一樣的形狀

浮起

凹下去的
橢圓形圖像

手臂看起
來很長

變成極端前傾的姿勢後，脖子會被肩膀周圍的肌肉遮住。從胸大肌上半部、鎖骨傾斜延伸出去的部分會浮起來。腳變得有點O型腿。

從極端狀態將身體稍微打直，再描繪出看起來很自然的駝背姿勢。

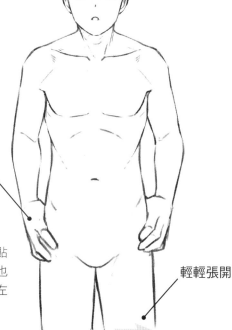

將手貼在
腰部

輕輕張開

放鬆時，會在無意中出現將手貼在腰部來支撐上半身的動作。也可以將一隻腳輕輕張開，做出左右非對稱的動作。

# 打招呼

透過裸體素描複習P12打招呼的動作。一個一個確認看起來不自然的原因，慢慢調整成看起來自然的狀態。

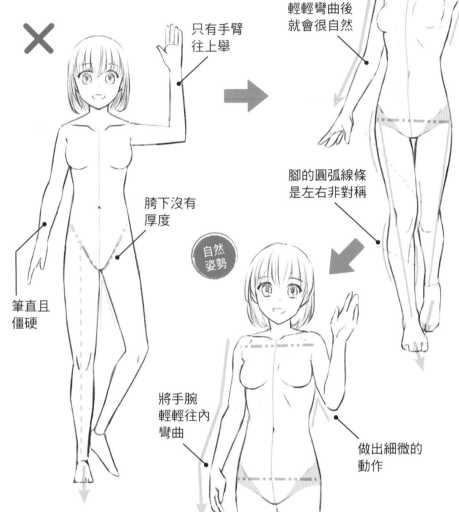

只有手臂往上舉

腋下沒有厚度

筆直且僵硬

上半身扭動

輕輕彎曲後就會很自然

招牌姿勢風格

透過透視圖，上臂和後方的腳看起來很短

腳的圓弧線條是左右非對稱

自然姿勢

將手腕輕輕往內彎曲

做出細微的動作

腳尖輕輕張開

這是看起來不自然的範例。只有手臂活動打招呼，所以給人一種宛如人偶般的印象。手臂和腳筆直的部位，也是出現不像是人類的違和感之原因。

髖關節像內褲一樣有厚度，透過此處的伸展收縮，形成讓腳能夠多角度活動的結構。

將手臂上舉的話，肩膀和胸部也會連動，上半身會扭動。往上舉的上臂往前伸，所以看起來稍微短短的，並呈現圓弧狀，在後面的左腳看起來則是短短圓圓的。

將垂下的手稍微彎曲後，就會呈現出無力感，能減少招牌姿勢感。縮小舉手的角度，或是將腳尖稍微張開再進行描繪，也很有效果。

## 朝向側面的基本狀態

即使挺直身體站好時，身體的線條也不會變成
一直線。要掌握人體的自然曲線再描繪。

首先從這
部分開始！

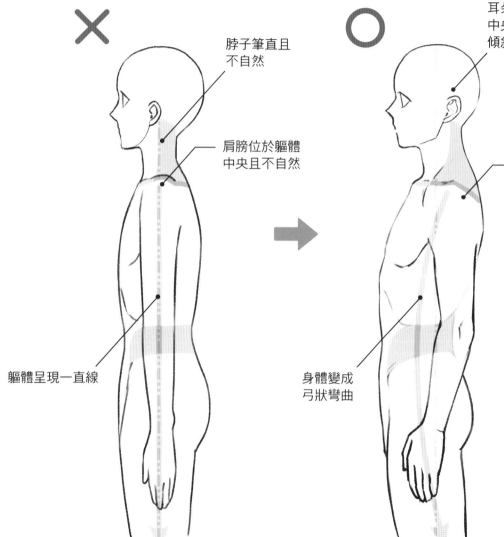

脖子筆直且
不自然

肩膀位於軀體
中央且不自然

軀體呈現一直線

耳朵位置比頭部
中央還要後面，
傾斜連接著頭部

肩膀在靠近
背部的位置

身體變成
弓狀彎曲

這是在「自然而然」狀態下描繪
朝向側面的站姿範例。頭、脖子
和軀體變成一直線，有種宛如機
器人般的僵硬感。要記住一點：
「即使站挺時，人體也不會呈現
筆直狀態」，並嘗試修正。

這是站挺的姿勢。脖子相對於頭
部是傾斜的，身體變成弓狀彎
曲。肩膀靠近背部相連在一起。
掌握這個站姿後，就開始練習畫
出更加自然的姿勢吧。

## 放鬆時的站姿／側面

這是從側面觀察P15站姿的情況。試著描繪並傳達出將重心放在一隻腳的狀況。

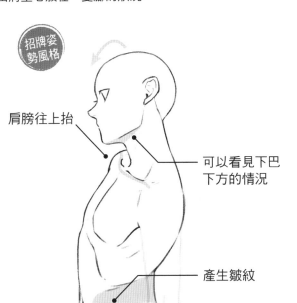

肩膀往上抬

可以看見下巴下方的情況

產生皺紋

張開腳

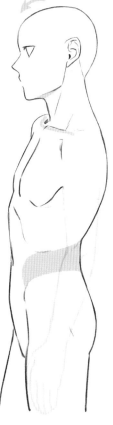

自然姿勢

擺出誇張姿勢後，「招牌姿勢」感會很強烈，所以適當調整身體的傾斜角度，整合出自然的印象。

招牌姿勢風格

首先擺出誇張的姿勢。將重心放在一隻腳後，作為軸心的那隻腳，上方骨盆會往上移，側腹的肌肉會夾在骨盆和肋骨之間而產生皺紋。另一邊的肩膀則會往上抬，頭往後方倒，可以看見下巴下方的情況。

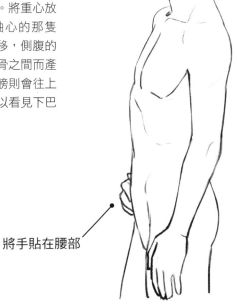

將手貼在腰部

肩膀往上抬後，會出現將手貼在腰部來支撐身體等不經意做出來的動作。採用這些動作完成自然的姿勢吧。

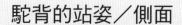
# 駝背的站姿／側面

駝背時，原本站挺時呈現弓狀的曲線（參照 P18）會變形。描繪誇張的駝背姿勢後，再試著調整成看起來自然的駝背姿勢吧。

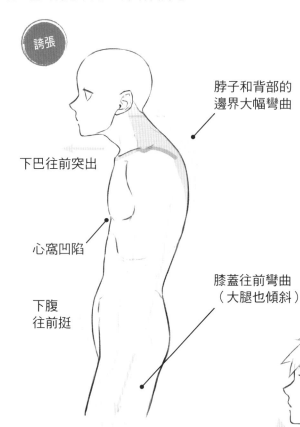

自然姿勢

誇張

脖子和背部的邊界大幅彎曲

下巴往前突出

心窩凹陷

下腹往前挺

膝蓋往前彎曲（大腿也傾斜）

從誇張的駝背姿勢中掌握身體的變化後，試著減少背部的圓弧程度，做出自然的駝背姿勢。

在駝背的姿勢中，背部和脖子的邊界一帶會大幅彎曲。下巴往前突出，心窩會凹陷下去，而下腹則是往前挺。

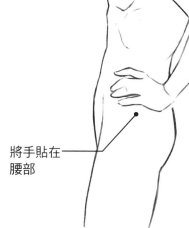

將下巴往上抬

將手貼在腰部

加上雙手貼在腰部支撐上半身的動作後，就能給人更加自然的印象。下巴也可以稍微往上抬。

# 描繪自然的腳下部位

## 正面的腳的基本狀態

即使是筆直站立時，腳相對於地面也並非一直線的狀態。掌握基本的腳部狀態，再試著畫出自然的腳下部位。

首先從這部分開始！

髖關節沒有寬度

腳呈現左右對稱的狀態，中間變細的部分很少

腳尖朝向正前方

腿部頂端處於腹腰中最粗的位置

髖關節的寬度（腰骨～腿部頂端）

腳呈現左右非對稱的狀態（外側有肉的部分會在更高的位置）

在飯糰型的腳跟畫出鴨嘴般的腳背後，就容易掌握形狀。

腳尖輕輕朝外的話就會很自然

這是在「自然而然」狀態下畫出腳下部位的範例。腳的肌肉呈現左右對稱，而且相對於地面是處於筆直狀態。給人一種彷彿半截木棒般的不自然感。

大腿在外側高處部位隆起。小腿肚也是外側和內側在肌肉形狀上會有所差異。腳尖不要朝向正前方，往外面輕輕張開。

## 放鬆時的腳下部位／重心放在單腳

這是將重心放在一隻腳，以單腳保持平衡的姿勢。
要仔細觀察左腳和右腳在呈現上的差異再進行描繪。

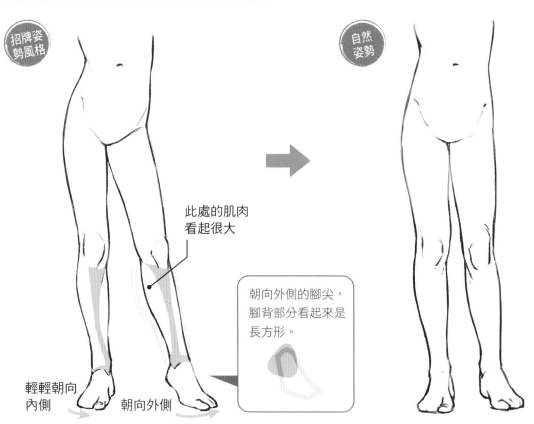

招牌姿勢風格

自然姿勢

此處的肌肉
看起很大

朝向外側的腳尖，
腳背部分看起來是
長方形。

輕輕朝向
內側

朝向外側

從人物將身體重心大幅放在一隻腳的姿勢中慢慢觀察。作為軸心的那隻腳，腳尖會輕輕朝向內側，另一隻腳的腳尖則是朝向外側。朝向外側的腳，內側肌肉看起來很大，而且在更高的位置。

相較於左圖，稍微減少身體重心放在一邊的程度，調整成看起來自然的姿勢。就會呈現出不過於誇張、給人自然印象的腳下部位。

透過招牌姿勢風格和自然姿勢好好比較一下，尤其是小腿肚的部分。在自然姿勢（右圖）中，作為軸心的腳和另一隻腳的小腿肚，內側和外側的隆起狀態都是相同的。隆起位置則是外側看起來會在更高的地方。

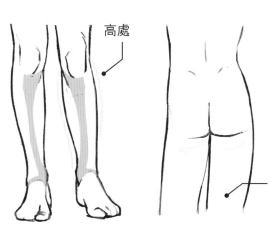

高處

作為參考，在此也觀察一下背影的部分。放鬆後重心放在單腳站立時，在屁股形成的皺紋方面，作為軸心的那隻腳是往上的，另外一隻腳則是往下。

作為軸心的腳

# 放鬆時的腳下部位／Ｏ型腿

這不是將身體重心放在單腳，而是將重心放在雙腳，
變成Ｏ型腿的腳下部位。先從誇張的Ｏ型腿開始描
繪，再試著掌握訣竅。

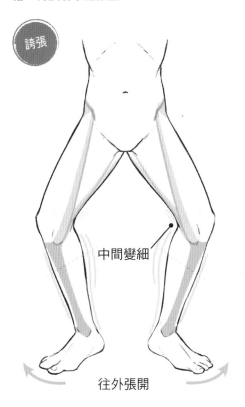

誇張

中間變細

往外張開

這是將腳大幅張開，彎曲膝蓋的
Ｏ型腿姿勢。內側大腿會在扭動
集中大腿的帶狀肌肉之交叉處變
細。

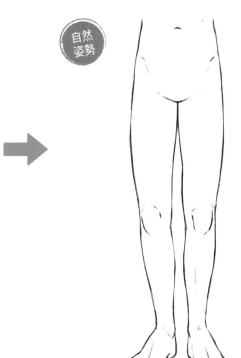

自然
姿勢

減少腿張開的程度，調整成看起
來自然的姿勢。在這個姿勢中，
小腿肚隆起狀態也是內側和外側
都是相同的。而隆起位置則是外
側看起來會在較高的地方。

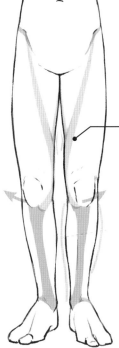

中間變細的位
置變高

也仔細觀察一下中間變細
的部分吧。和誇張的Ｏ型
腿相比，大腿的肌肉交叉
後，變細的部分會來到較
高的位置。

## 從側面觀察腳的基本狀態

和正面相比，從側面觀察時比較難看到兩邊的腳，但只要掌握重點，就能表現出將重心放在單腳或O型腿時放鬆的腳下部位。

首先從這部分開始！

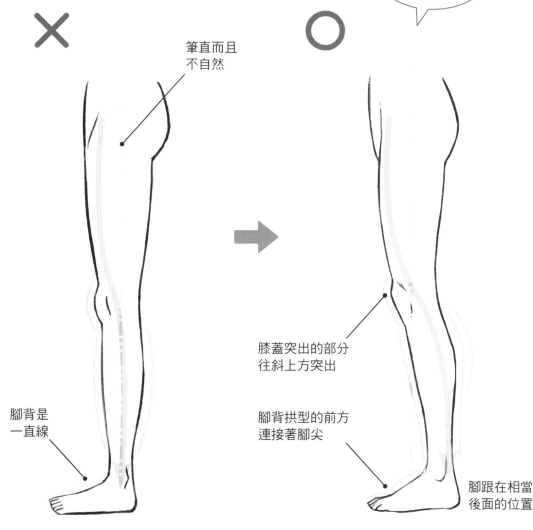

筆直而且不自然

腳背是一直線

膝蓋突出的部分往斜上方突出

腳背拱型的前方連接著腳尖

腳跟在相當後面的位置

從大腿到腳跟像是用竹籤穿過般地呈現筆直狀態。宛如平衡感不好的人偶，眼看就要往後倒一樣。

即使是端正站挺時，腳相對於地面也不會呈現一直線的狀態。要畫出往斜後方伸展的曲線。腳跟著地的位置在相當後面之處。

## 重心放在單腳／側面

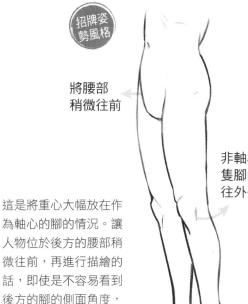

**招牌姿勢風格**

將腰部稍微往前

非軸心的那隻腳的膝蓋往外張開

這是將重心大幅放在作為軸心的腳的情況。讓人物位於後方的腰部稍微往前，再進行描繪的話，即使是不容易看到後方的腳的側面角度，也容易表現出重心放在單腳的狀態。

非軸心的那隻腳的腳尖也往外張開

**自然姿勢**

膝蓋是接近朝向正面的狀態

減少將重心放在作為軸心的腳的程度，呈現自然姿勢時，張開的膝蓋是接近朝向正面的角度。

適當地張開

## O型腿／側面

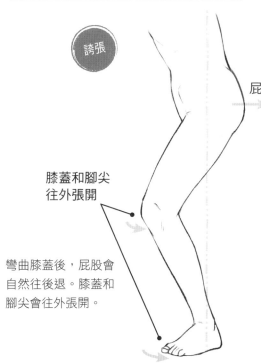

**誇張**

屁股往後退

膝蓋和腳尖往外張開

彎曲膝蓋後，屁股會自然往後退。膝蓋和腳尖會往外張開。

**自然姿勢**

屁股來到腳跟正上方一帶的位置

減少膝蓋彎曲的程度。稍微往後退的屁股會來到腳跟正上方一帶的位置。

# 描繪保持平衡的身體

拿著包包等行李時，人會在無意中想要保持平衡而改變姿勢。採用這個不經意做出來的動作，就能描繪出更加自然的姿勢。

頭往背著行李
的那一側傾斜

背著行李的
肩膀往上抬

另一邊的
腰部往上抬

腳尖稍微
張開

這是沒有畫出不經意做出來的動作之範例。雖然拿著行李，但姿勢沒有改變，所以給人稍微僵硬的印象。

將行李背在肩膀後，人會在無意中將肩膀和腰部互相傾斜。這是為了分散落在身體上的負荷，以保持平衡。描繪出這個不經意做出來的動作，就能給人自然的印象。

## 抱著行李

身體正面抱著行李時，也會出現為了保持平衡而不經意做出來的動作。採用這個動作的話，除了人物看起來會很自然之外，也能表現出行李的重量感。

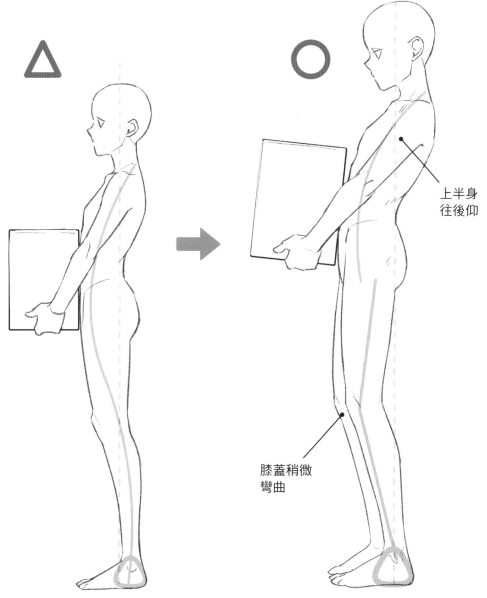

上半身
往後仰

膝蓋稍微
彎曲

這是沒有畫出不經意做出來的動作之範例。如果是非常輕的行李，這樣當然沒問題，但若是有重量感的行李，就會想在姿勢上再花點心思。

抱著行李時，會在無意中出現將上半身往後仰，想要透過腰部來支撐的動作。保持這個狀態移動時，如果以稍微彎曲膝蓋的狀態走路，就會給人很自然的印象。

# 倚靠

靠著牆壁或柱子時，也會在無意中出現想要保持身體平衡放鬆的動作。

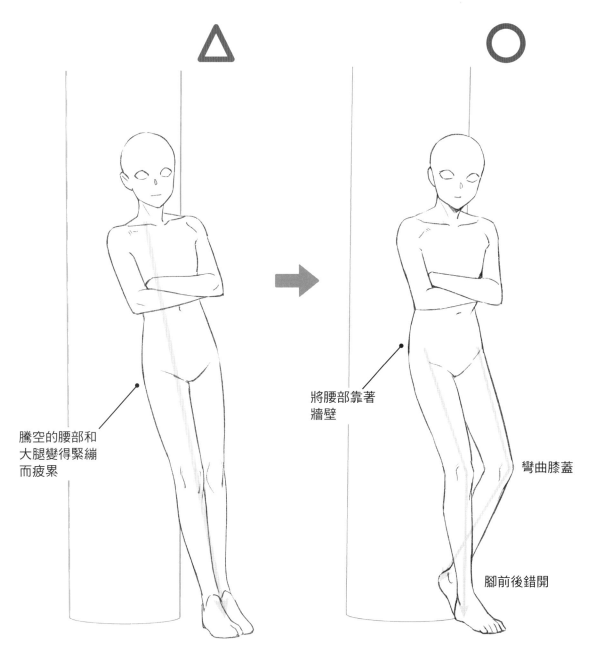

騰空的腰部和大腿變得緊繃而疲累

將腰部靠著牆壁

彎曲膝蓋

腳前後錯開

這是看起來不自然的範例。在身體挺直的狀態下，將頭和肩膀靠著牆壁後，腰部和大腿就會變得緊繃而疲累。一般不會以這個姿勢靠著。

將背或是腰部靠著牆壁，彎曲膝蓋後，就會給人自然的印象。左右兩腳前後錯開，保持身體平衡。

# 描繪穿著高跟鞋的姿勢

## 和穿著一般鞋子時的姿勢不同

鞋跟有高度的高跟鞋是女性時尚的基本搭配，但應該也有很多人會有「畫圖時很難畫出像樣的姿勢」這種感覺。高跟鞋會讓腳下部位不穩定，所以在畫法上有著與穿著一般鞋子時不同的訣竅。

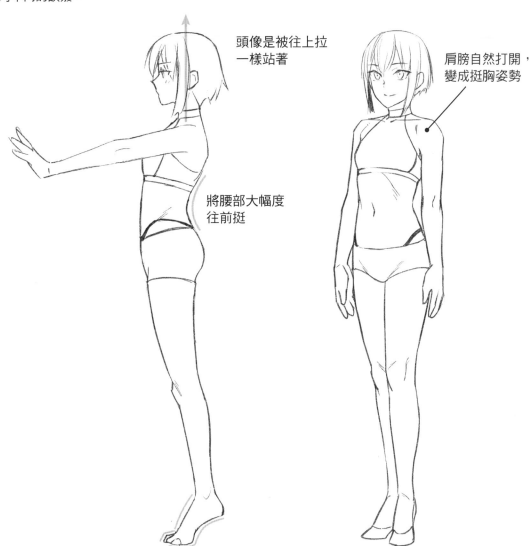

頭像是被往上拉一樣站著

將腰部大幅度往前挺

肩膀自然打開，變成挺胸姿勢

因為高跟鞋會讓腳跟往上抬，變成像上圖一樣的踮腳姿勢。身體就會處於不穩定的狀態，所以為了保持平衡便將腰部大幅往前挺，站立時頭就好像被筆直地往上拉一樣。

因為腰部往前挺，所以變成肩膀自然打開、挺胸的姿勢。腳的線條看起來俐落美麗，相反地，就很難擺出帶有無力感的姿勢。

## 高跟鞋的腳下部位

高跟鞋是為了讓女性的腿部曲線美更加顯眼，以曲線為中心而打造的。掌握穿上高跟鞋的腳部曲線輪廓再進行描繪吧。

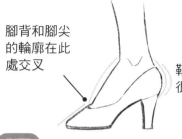

腳背和腳尖的輪廓在此處交叉

鞋跟的圓弧很明顯

**側面**

腳背部分描繪出拱型，腳尖則是平坦的。因為是踮腳的狀態，所以鞋跟的圓弧很明顯。

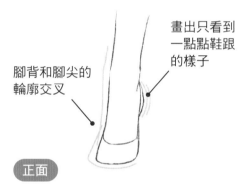

腳背和腳尖的輪廓交叉

畫出只看到一點點鞋跟的樣子

**正面**

正面會讓人覺得難以掌握形狀，但仔細注意腳背線條和平坦的腳尖線條交會的情況再描繪，就能畫出好看的腳。即使在腳腕後方只展現出一點鞋跟，也能呈現出腳的樣子。

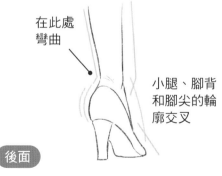

在此處彎曲

小腿、腳背和腳尖的輪廓交叉

**後面**

腳腕和鞋跟的交界部分會彎曲成「ㄑ」形，腳背那側要留意「小腿」、「腳背」以及「腳尖」各自的輪廓交叉點，再進行描繪。

## 放鬆時的站姿

高跟鞋是不穩定且讓人身體緊繃的鞋子，所以和自然姿勢相比，像模特兒般的招牌姿勢風格會比較適合。但是花點心思，還是能畫出氛圍自然不做作的姿勢。

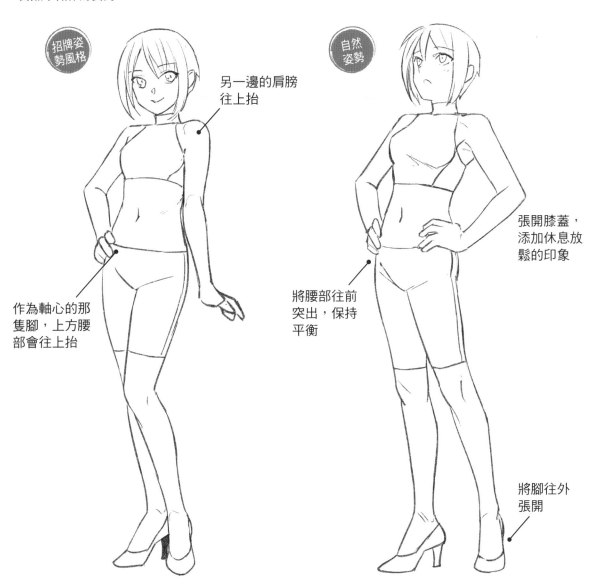

招牌姿勢風格

自然姿勢

另一邊的肩膀往上抬

張開膝蓋，添加休息放鬆的印象

作為軸心的那隻腳，上方腰部會往上抬

將腰部往前突出，保持平衡

將腳往外張開

這是將重心放在單腳，彎曲另一隻腳的膝蓋並靠近的「對立式平衡」姿勢。作為軸心的那隻腳，上方腰部的位置會變高，肩膀部分則是另一側會變高。穿著高跟鞋時，這種「特意顯現出時尚的姿勢」是非常適合的動作。

高跟鞋會讓穿的人產生緊繃感，而在這種特性上，要擺出放鬆姿勢是很困難的。但若是張開雙腳減少不穩定的感覺，或是將雙手貼在腰部，增加休閒放鬆的印象，就能表演出放鬆感。

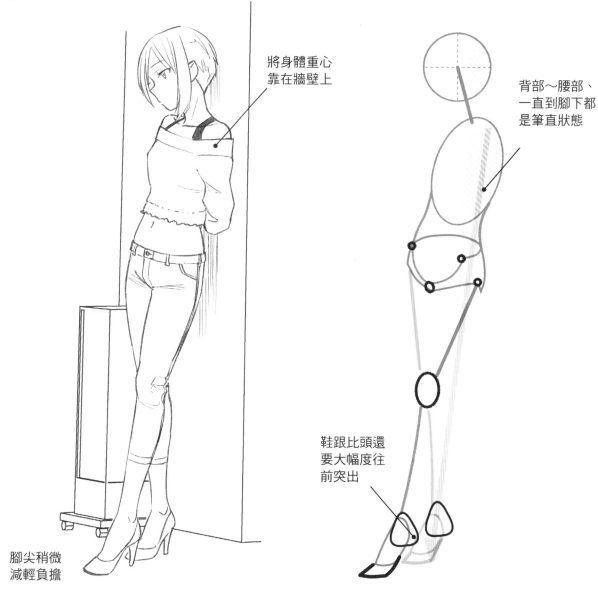

# 倚靠

穿高跟鞋很難擺出放鬆的姿勢，但靠在牆壁等物件上將重心靠著後，就能表現出自然的印象。

將身體重心靠在牆壁上

背部～腰部、一直到腳下都是筆直狀態

鞋跟比頭還要大幅度往前突出

腳尖稍微減輕負擔

這是靠著休息的姿勢。透過背部和前後錯開的腳的三點來支撐身體重心。穿高跟鞋站立時，是透過腳尖保持平衡，所以會出現緊繃感，但將重心靠在牆壁上後，腳尖的負擔就減輕了，所以看起來稍微放鬆了。

這是將左邊姿勢以簡略圖呈現出來的畫面。雙手在腰後交叉作為支撐，身體像一根棒子一樣筆直傾斜著。可以和沒穿高跟鞋靠著的姿勢（P28）比較一下，確認兩者的差異。

## 不習慣穿高跟鞋的站姿

不習慣穿高跟鞋走路時，會出現一邊保持平衡一邊小心翼翼走路的動作。

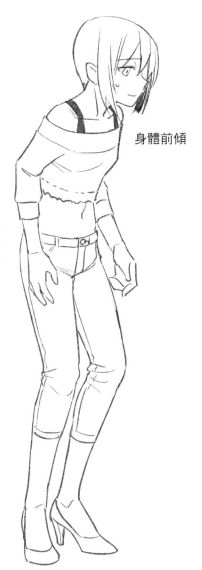

身體前傾

彎曲手臂和手指後，就會呈現出不習慣的感覺

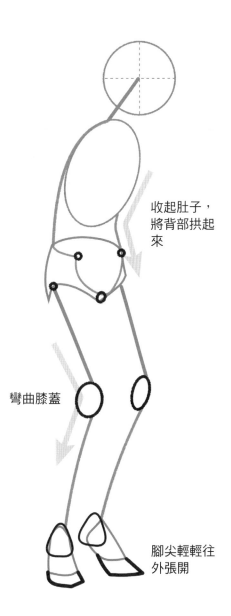

收起肚子，將背部拱起來

彎曲膝蓋

腳尖輕輕往外張開

穿上高跟鞋後，腳跟就會強制性地往上，在尚未習慣時會想要透過前傾姿勢保持平衡。就會出現彎曲膝蓋、將屁股往後，想要稍微讓身體穩定而不經意做出來的動作。

這是將左邊姿勢以簡略圖呈現出來的畫面。彎曲膝蓋，或是將背部拱起來，在無意中進行尋求身體穩定的動作，所以身體不是筆直的。

# 撐頭的姿勢

以手支撐

以手肘撐著那一側的肩膀會稍微往前。在托腮姿勢中，身體會稍微有點往前傾。鎖骨上的凹陷範圍看起來很大一片。

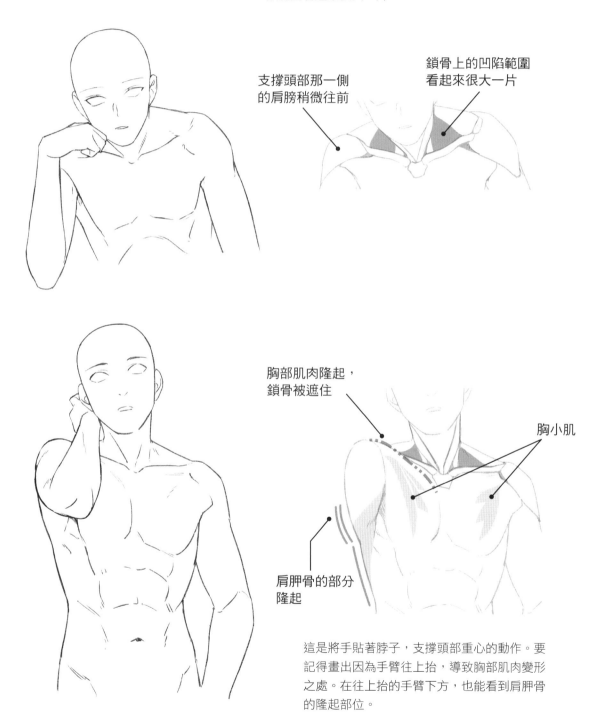

支撐頭部那一側的肩膀稍微往前

鎖骨上的凹陷範圍看起來很大一片

胸部肌肉隆起，鎖骨被遮住

胸小肌

肩胛骨的部分隆起

這是將手貼著脖子，支撐頭部重心的動作。要記得畫出因為手臂往上抬，導致胸部肌肉變形之處。在往上抬的手臂下方，也能看到肩胛骨的隆起部位。

## 以膝蓋支撐

在抱膝坐著的姿勢中，將手臂在膝蓋上交叉後，就變成能讓頭放在上面的高度。

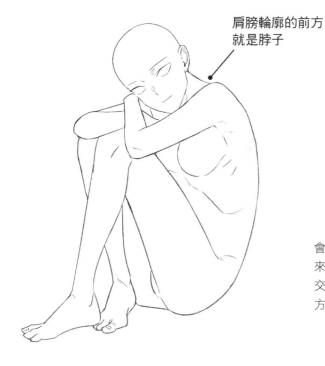

肩膀輪廓的前方就是脖子

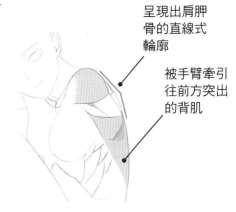

呈現出肩胛骨的直線式輪廓

被手臂牽引往前方突出的背肌

會變成稍微聳肩的姿勢，所以脖子看起來突然出現在肩膀輪廓的前方。背肌被交叉的手臂牽引而往前方突出，背部上方出現肩胛骨的直線式輪廓。

## 透過牆壁支撐

將頭靠在牆壁時，如果肩膀也一起靠著，就能呈現出自然的印象。

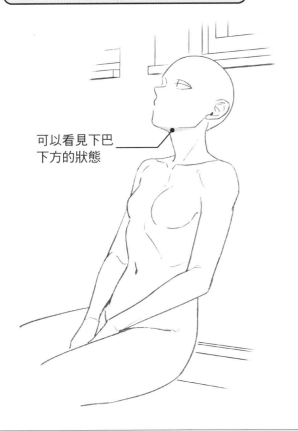

可以看見下巴下方的狀態

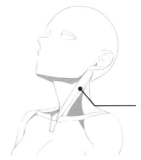

後頸（胸鎖乳突肌）失去彈性而浮出

將頭靠在牆壁後，後頸（胸鎖乳突肌）會失去彈性而浮出。掌握從耳朵後面延伸到鎖骨中心的後頸形狀後再進行描繪吧。另外，頭往後倒，也能看見下巴下方的狀態，要記得畫出這個部分。

# 休息的動作&個人習慣

人一直做相同姿勢就會漸漸感到疲勞，會出現想要緩解身體緊繃狀態的休息動作。觀察這些動作再描繪，在打造自然印象這方面也會有所幫助。

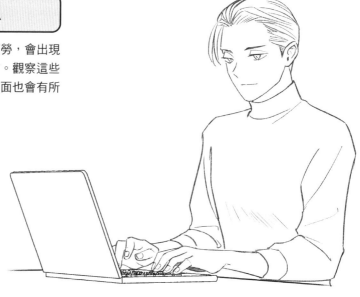

右圖是面向電腦的姿勢。將身體挺直、讓手肘輕輕順著腋下放著。冷靜進行工作的畫面這樣就可以了，但以「自然動作」來說，或許會讓人覺得有點僵硬。

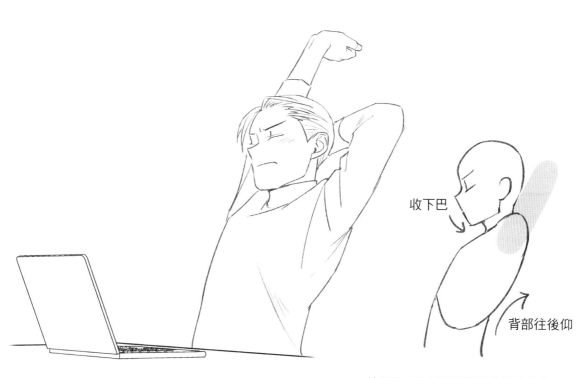

收下巴

背部往後仰

這是因工作感到疲勞後伸懶腰的動作。雖然身體往後仰，但沒有靠頭的地方，所以呈現有點收下巴的狀態。抬頭時，後面有頭枕等物件就會出現自然的姿勢。

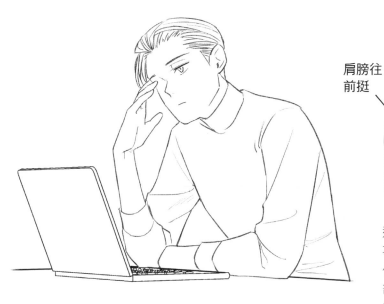

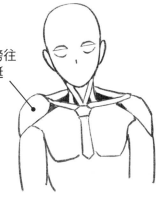

肩膀往
前挺

這是稍微停下工作,一邊想
事情一邊看著電腦畫面的動
作。會在無意中以手支撐頭
部,或是以手臂支撐身體,
手部離開鍵盤。

## 駝背的習慣

集中精神時也會出現駝背、將腳放在椅子上這
種個人習慣。採用這些動作的話,除了自然感
之外,還能表現出角色的個性。

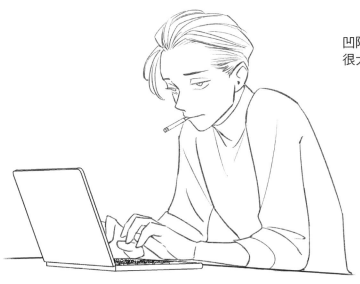

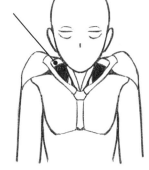

凹陷看起來
很大

這是聳肩後有駝背習慣的
人。背部拱起、上半身往前
傾,而且肩膀往上抬,所以
鎖骨上的凹陷看起來很大。

# 日常中「同時進行的動作」

## 搭配複數行動再描繪

在日常情境中，會出現一邊做些什麼一邊做其他事情的「同時進行的動作」。在此以綁三股辮為範例，來觀察搭配複數行動的動作吧。

移開視線

這是基本的綁三股辮的動作。一隻手抓起一束頭髮，另一隻手抓起兩束頭髮慢慢編織。描繪出為了避免讓髮束混雜在一起，以手指分開抓著的動作就會很寫實。

還不習慣時，必須看著正在編織的部分，但習慣後不看著頭髮，也能把頭髮編好。視線從三股辮的部分移開，會給人比較自然的印象。

一束

兩束

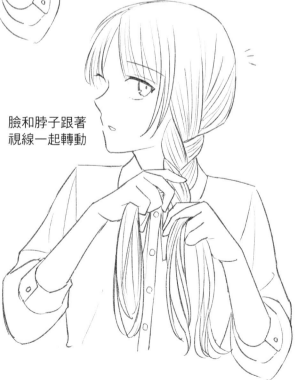

臉和脖子跟著
視線一起轉動

這是一邊編著三股辮，一邊被什麼東西吸引，視線朝向某個方向的情況。描繪出這種一邊編頭髮一邊做其他事情的「同時進行的動作」，就能打造出更加自然、容易親近的印象。一邊想像先移動視線，接著脖子和臉朝向那邊的樣子，一邊進行描繪。

這是一邊刷牙一邊編頭髮的動作。
因為刷牙途中開始做其他事情，就
這樣叼著牙刷，讓牙刷固定不動。
給人一種過於考慮效率而無法活
動，有點馬馬虎虎的角色印象。搭
配沒睡醒的表情，就會更加襯托出
角色的個性和日常情境感。

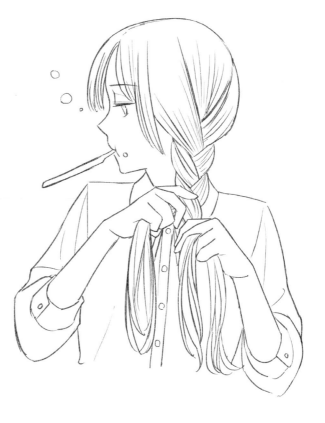

這是在編髮途中發現髮尾分岔的情
況。「工作中被意想不到的事情吸
引，停下動作……」若加入這種細
微的舉止，看起來更像一般人會做
出的動作。

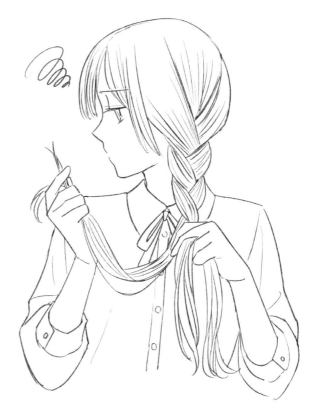

# 本書收錄擷圖的頭身

以人物的頭為基準，計算「身高是頭的幾倍？」來表示比例，就稱為「頭身」。事先掌握頭身的話，在描繪比例均衡的人物插畫上會很有幫助。本書收錄的人物是以7頭身到8頭身為主（也有部分例外）。

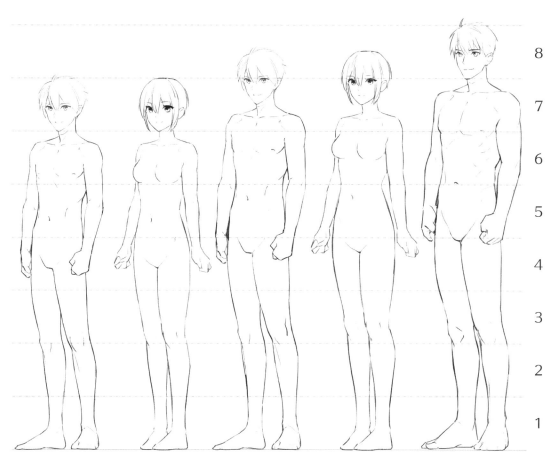

7頭身
（少年、16到19歲的少女）

7.5頭身
（16到19歲的年輕人、成熟女性）

8頭身
（成熟男性）

# 01 站立

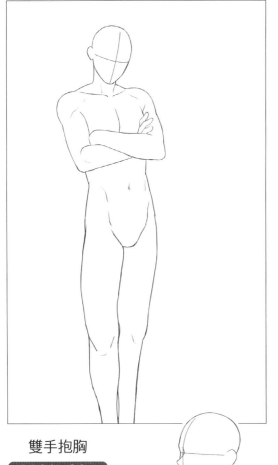

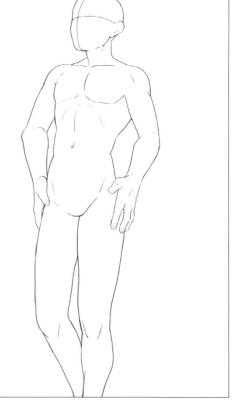

雙手抱胸
**0101_01c**

手貼著腰部
**0101_02c**

手靠著（某物）
**0101_03c**

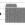 

### 手拿著包包

### 0101_04b

活用這個姿勢的插畫範例在P41。

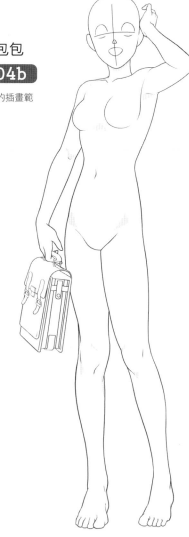

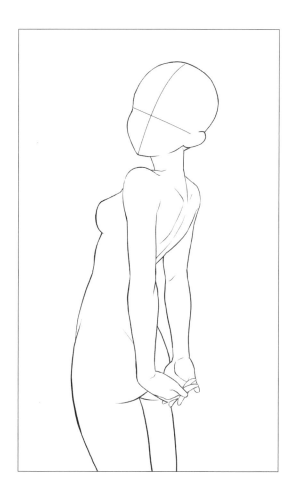

### 回頭看

### 0101_05c

# 01 站立

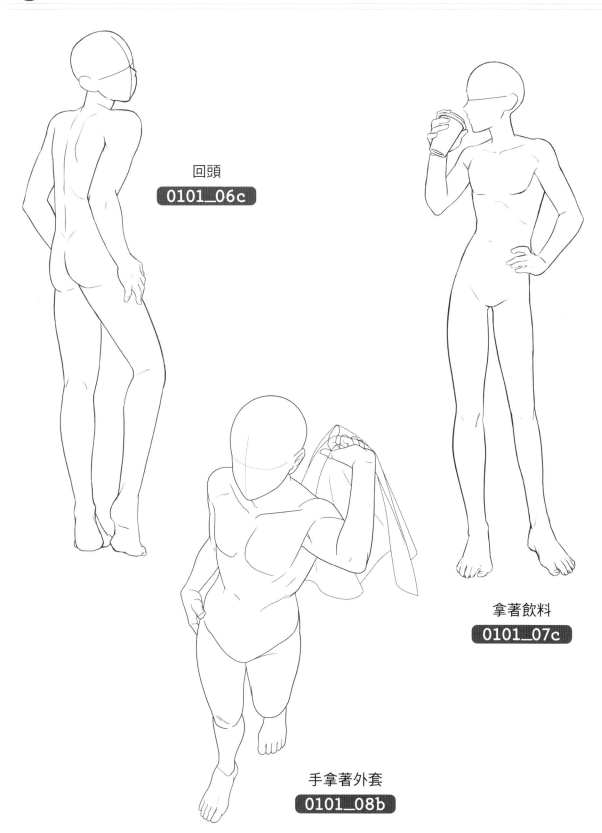

回頭
0101_06c

拿著飲料
0101_07c

手拿著外套
0101_08b

若無其事地站著

**0101_09b**

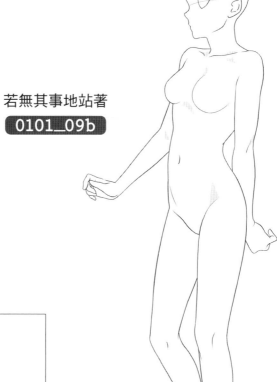

靠牆站著

**0101_10c**

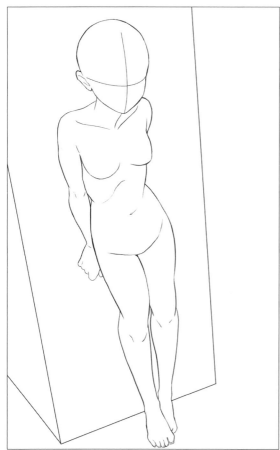

# 01 站立

仰視
（抬頭看的構圖）
**0101_11c**

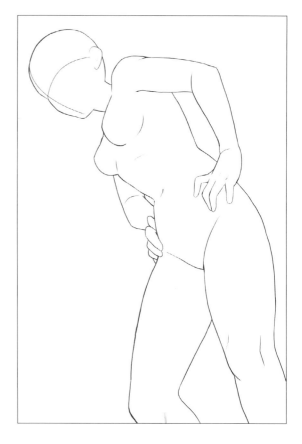

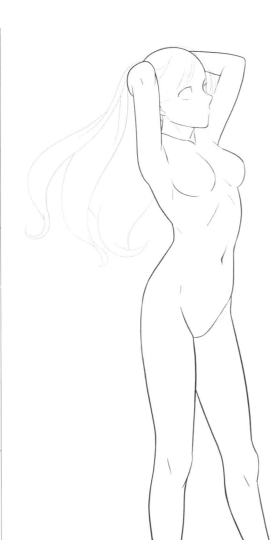

把頭髮梳上去
**0101_12b**

盤腿坐著
0102_01c

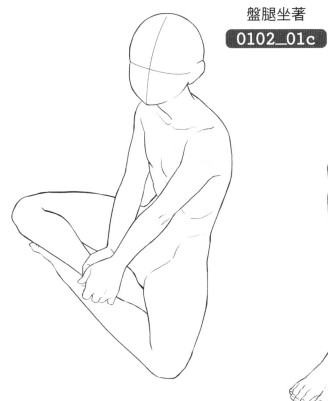

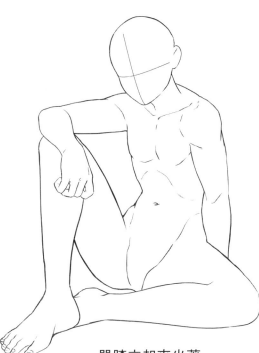

單膝立起來坐著
0102_02c

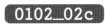

蹲下 1
0102_03b

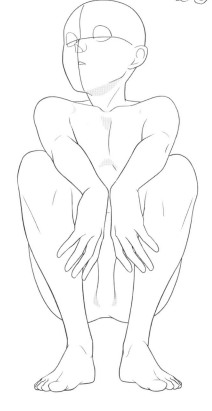

## 02 坐著

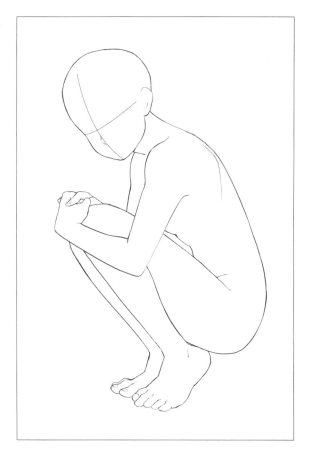

蹲下 2

**0102_04c**

伸懶腰

**0102_05c**

第 *1* 章 基本動作

第 *2* 章 日常生活的動作

第 *3* 章 和朋友、家人共處

第 *4* 章 情侶的日常動作

抱著枕頭
**0102_06c**

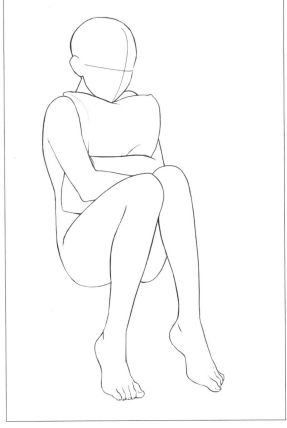

側身坐著
**0102_07b**

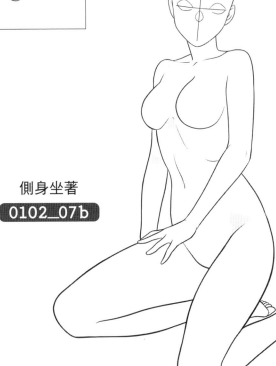

49

## 02 坐著

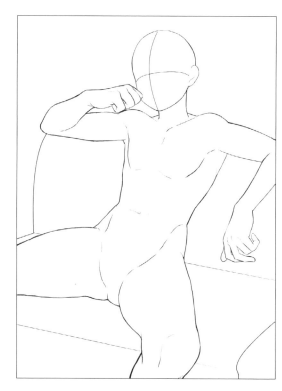

坐在沙發上
輕鬆休息
**0102_08c**

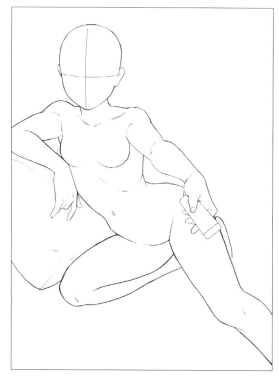

操作遙控器
**0102_09c**

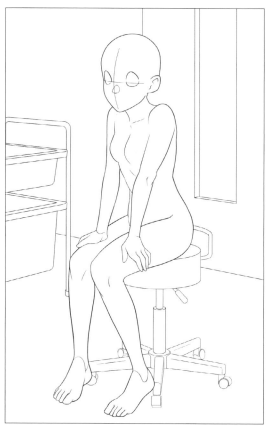

坐在凳子上
**0102_10b**

第 *1* 章 基本動作

第2章 日常生活的動作

第3章 和朋友、家人共處

第4章 情侶的日常動作

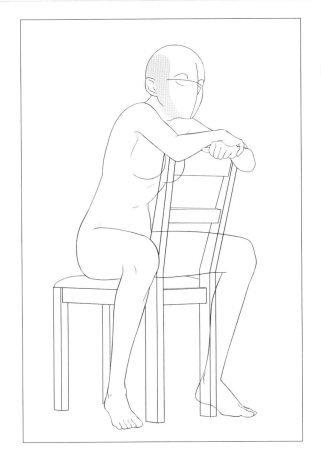

將椅背放在
前面坐著
**0102_11b**

（靠著）吧檯
**0102_12b**

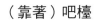

## 02 坐著

面對螢幕
**0102_13b**

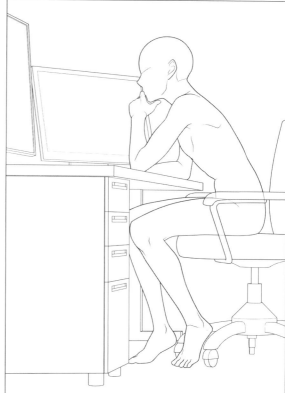

腳放在桌子上
**0102_14b**

活用這個姿勢的插畫
範例在P4。

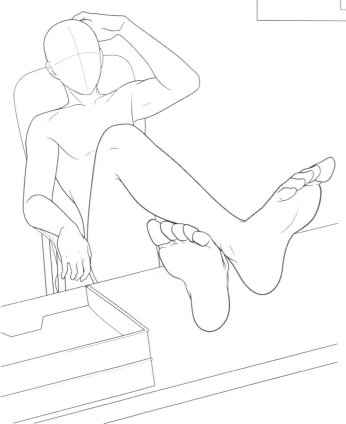

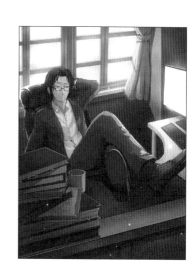

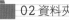

第1章 基本動作

第2章 日常生活的動作

第3章 和朋友、家人共處

第4章 情侶的日常動作

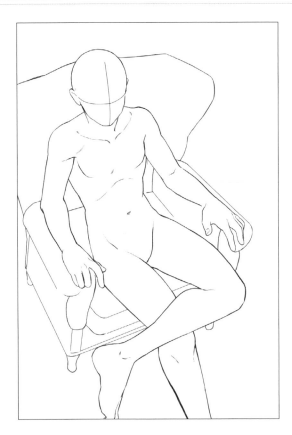

俯視
（往下看的構圖）

0102_15c

翹腳

0102_16b

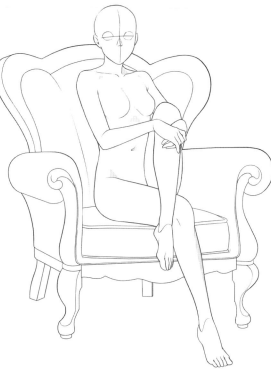

放鬆

0102_17b

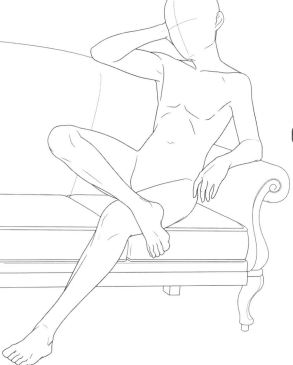

# 03 躺下

趴著躺臥
**0103_01c**

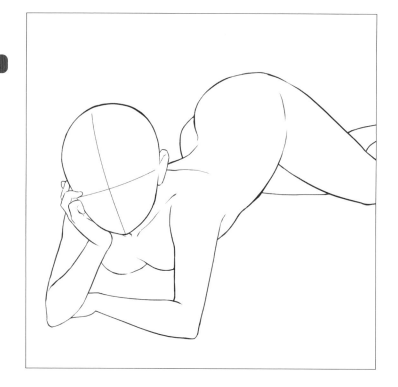

翹腳
**0103_02c**

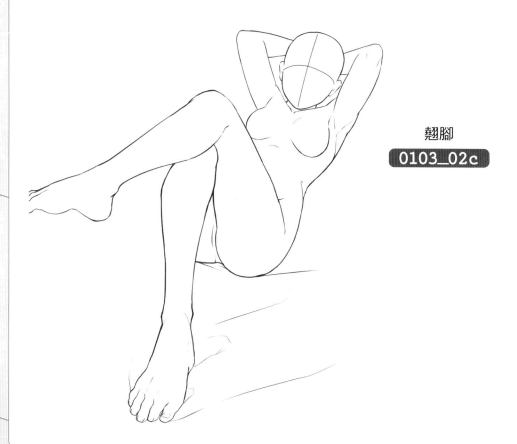

躺下1

`0103_03c`

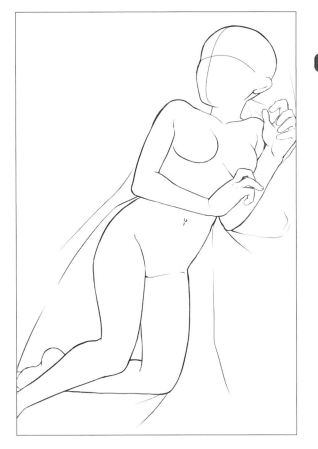

躺下2

`0103_04d`

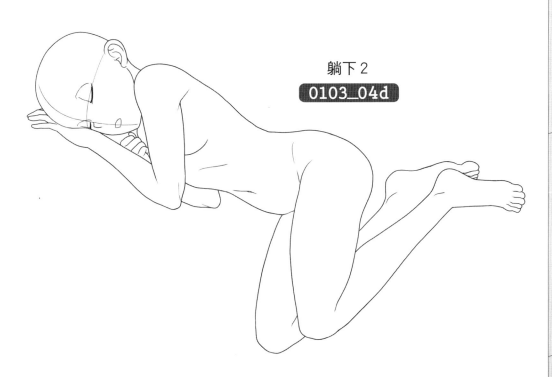

## 03 躺下

操作遙控器
**0103_05c**

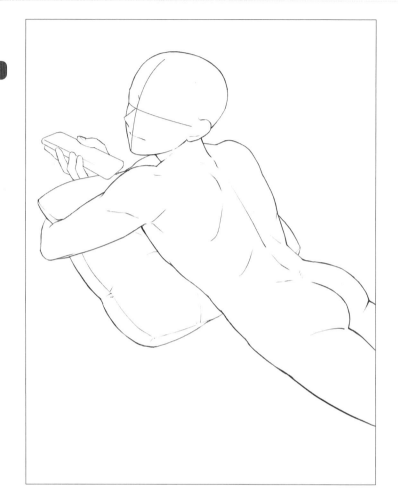

躺著看書
**0103_06c**

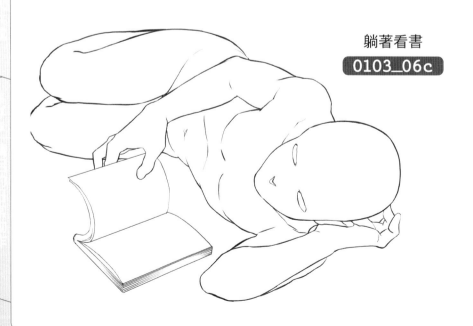

和玩偶一起
（躺著）

**0103_07c**

活用這個姿勢的插畫
範例在P7。

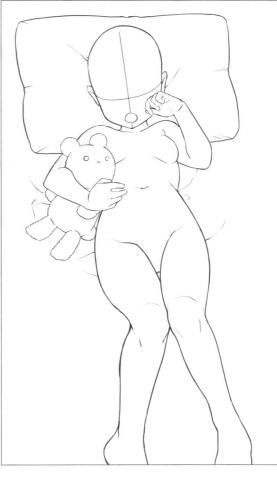

乘涼

**0103_08c**

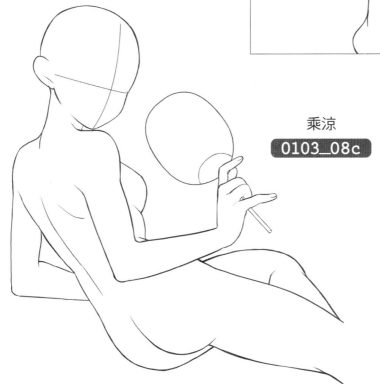

## 03 躺下

滑手機

**0103_09d**

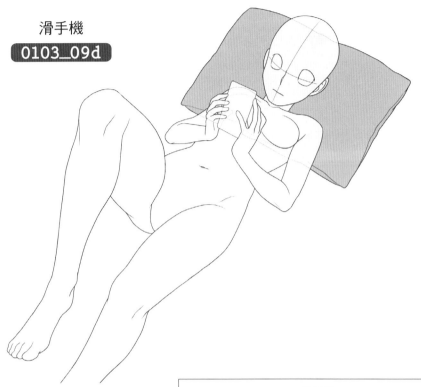

躺在
沙發上 1

**0103_10c**

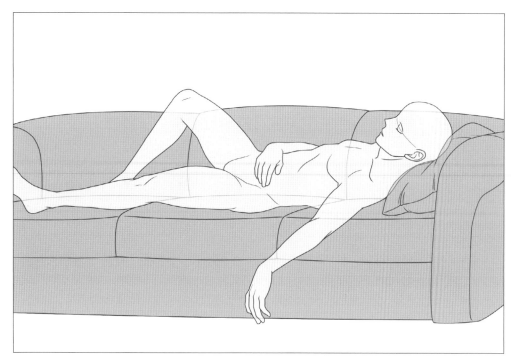

躺在沙發上 2　**0103_11d**

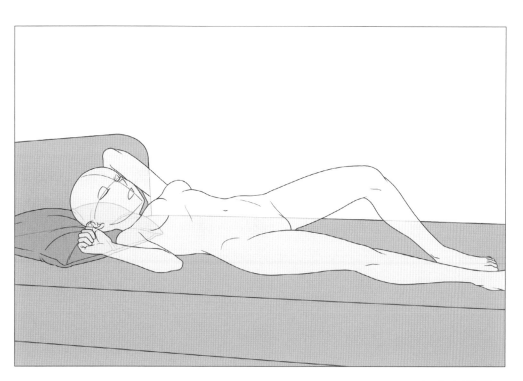

在床上睡覺
**0103_12d**

# 04 走路

自然地走路
**0104_01b**

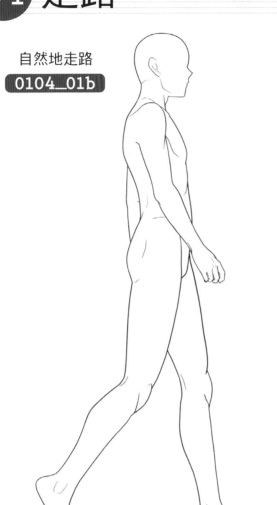

背影1
**0104_02b**

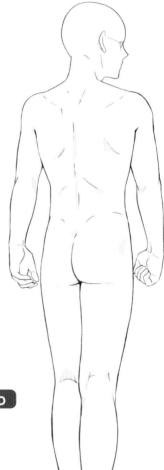

第 *2* 章 日常生活的動作

第 *3* 章 和朋友、家人共處

第 *4* 章 情侶的日常動作

背影 2

**0104_03b**

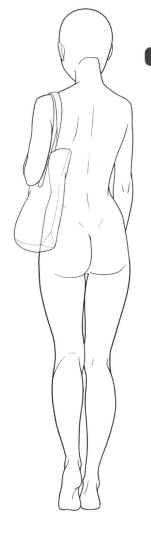

看手錶

**0104_04b**

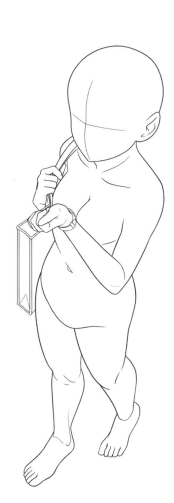

## ⑭ 走路

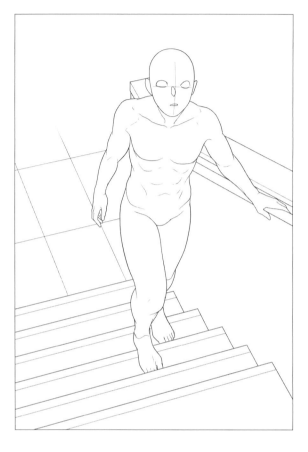

爬樓梯
**0104_05b**

下樓梯
**0104_06b**

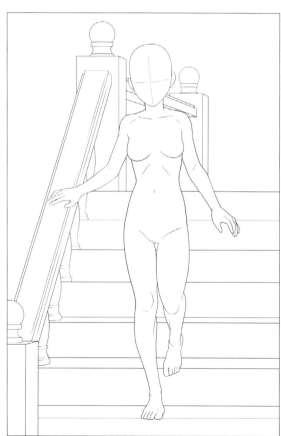

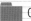

回頭
**0104_07d**

過斑馬線
**0104_08b**

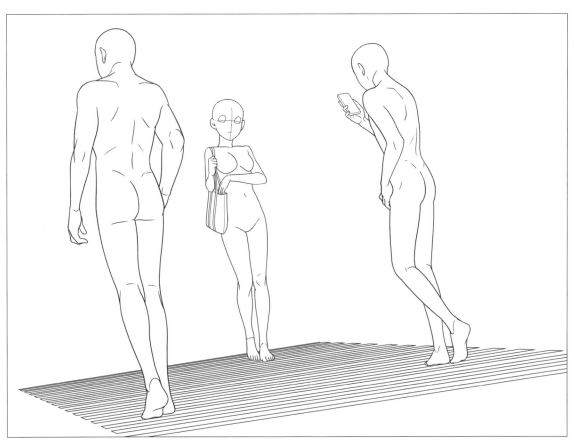

# 05 表現出心情的動作

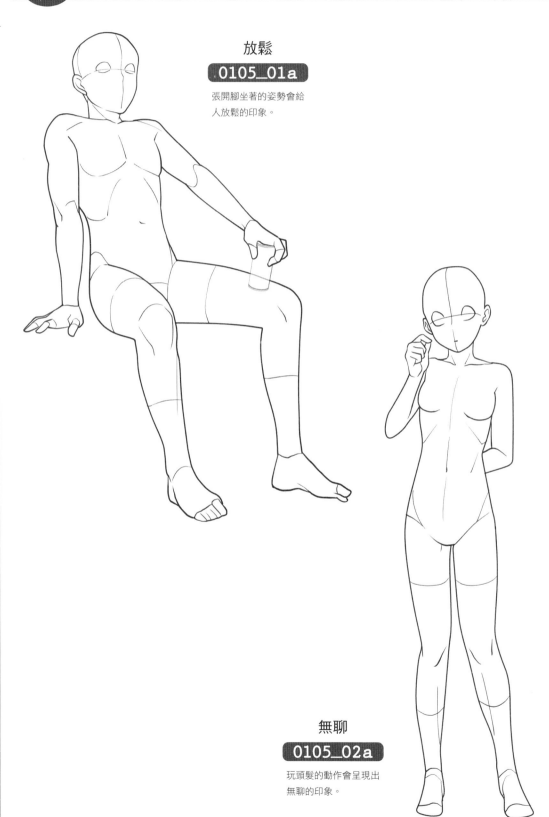

放鬆

**0105_01a**

張開腳坐著的姿勢會給
人放鬆的印象。

無聊

**0105_02a**

玩頭髮的動作會呈現出
無聊的印象。

## 不安

**0105_03a**

手摀住嘴巴的動作會給人在想事情或有煩惱的印象。

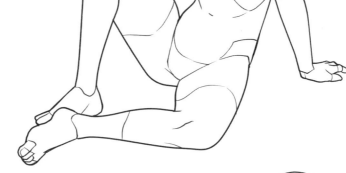

## 空等

**0105_04a**

給人等人無聊的印象。

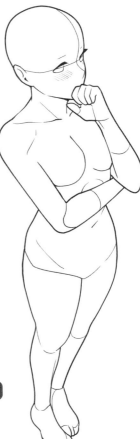

## 不知所措

**0105_05a**

雙手抱胸會增添有點謹慎小心的印象。

## 05 表現出心情的動作

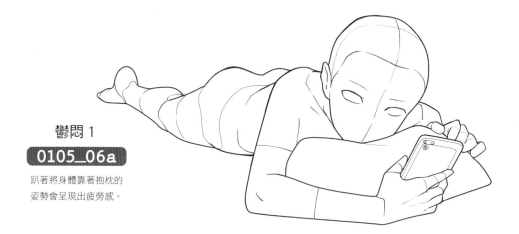

### 鬱悶 1

**0105_06a**

趴著將身體靠著抱枕的
姿勢會呈現出疲勞感。

### 鬱悶 2

**0105_07a**

歪頭會給人心情鬱悶的
感覺，駝背會讓人覺得
沒精神。

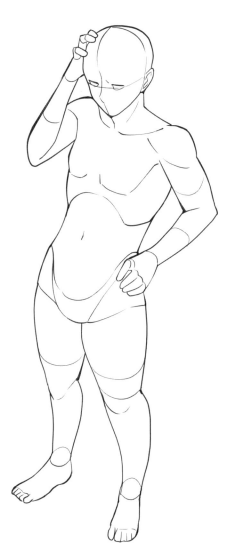

### 焦躁

**0105_08a**

抓頭的動作會給人焦躁
和急躁的印象。

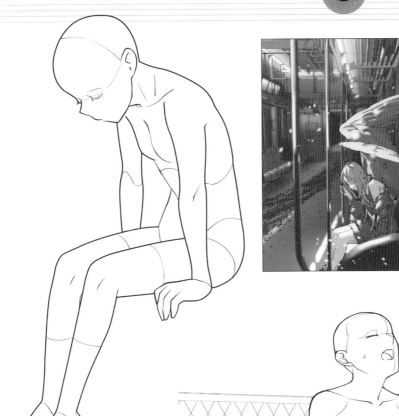

### 心情鬱悶

**0105_09a**

垂著頭的姿勢會讓人感
受到不開心的心情。活
用這個姿勢的插畫範例
在P2。

### 疲勞

**0105_10a**

抬頭會給人因運動等原
因而呼吸困難的印象。

第2章 居家生活的動作

第3章 和朋友、家人共處

第4章 情侶的日常動作

# 05 表現出心情的動作

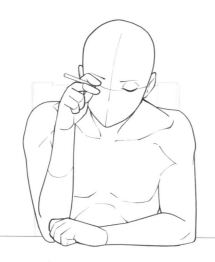

### 忍受痛苦

**0105_11a**

摸眉毛的動作會給人隱藏情緒、忍受痛苦的印象。

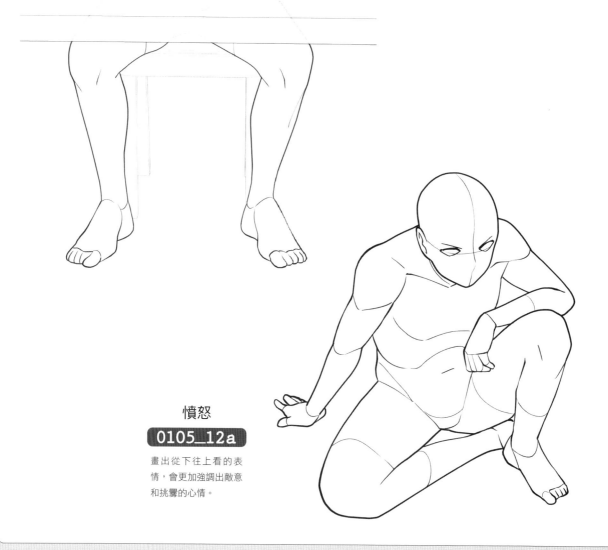

### 憤怒

**0105_12a**

畫出從下往上看的表情，會更加強調出敵意和挑釁的心情。

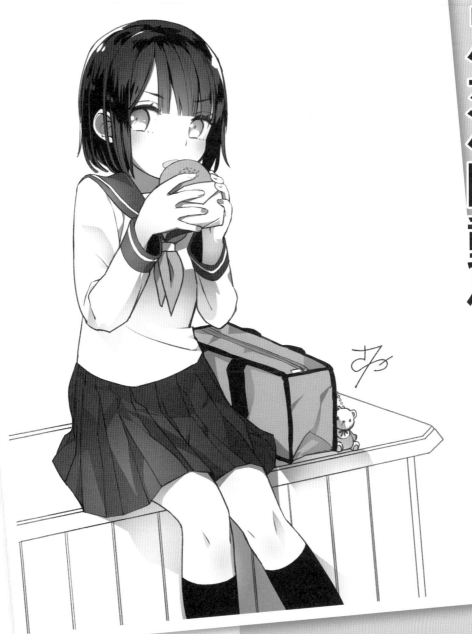

日常生活的動作

# 01 讀書

第
2
章
日
常
生
活
的
動
作

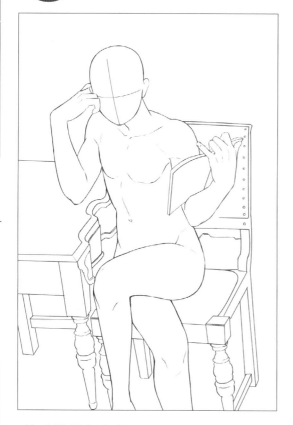

一隻手臂撐在桌上
0201_01c

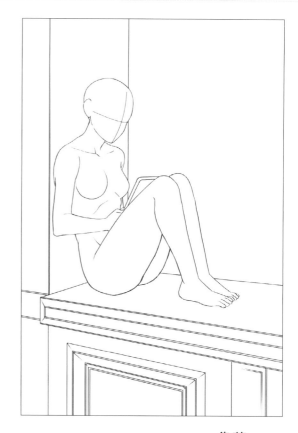

靠著
0201_02c

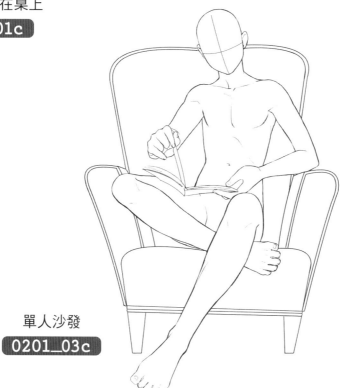

單人沙發
0201_03c

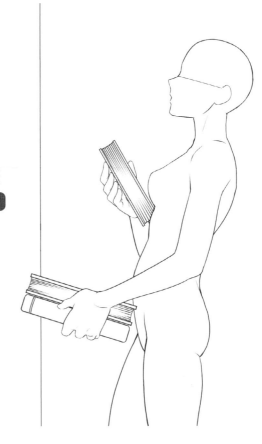

將書放回書櫃
**0201_04c**

讀累了
**0201_05c**

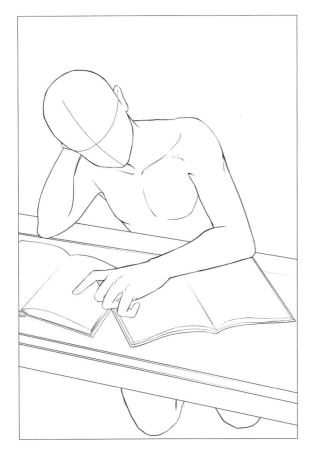

# 01 讀書

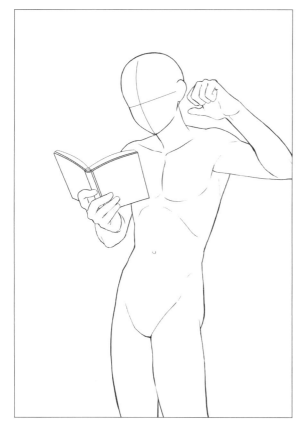

站著讀書
**0201_06c**

坐在凳子上
讀書
**0201_07d**

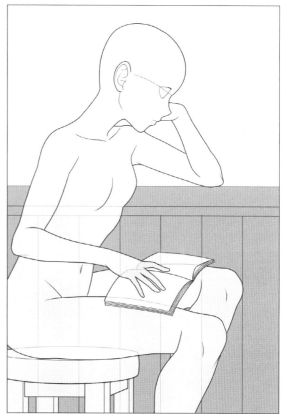

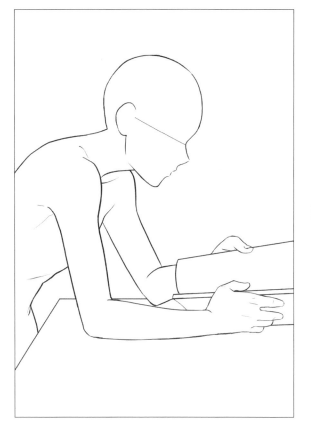

在書桌閱讀
**0201_08c**

打開繪本
**0201_09d**

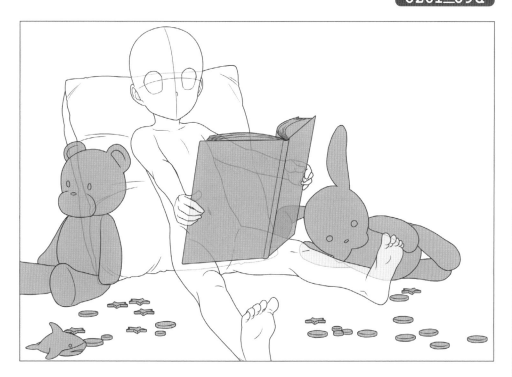

73

# 02 寫字

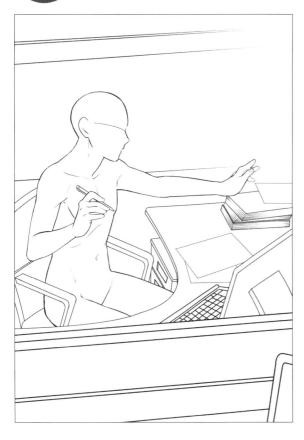

文書工作
0202_01c

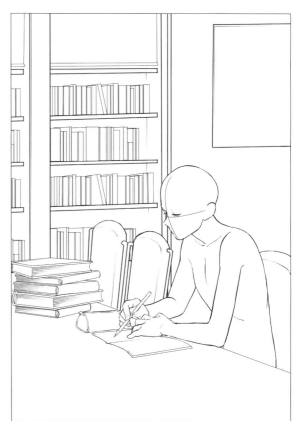

查資料
0202_02c

第 *1* 章 基本動作

第 *2* 章 日常生活的動作

第 *3* 章 和朋友、家人共處

第 *4* 章 情侶的日常動作

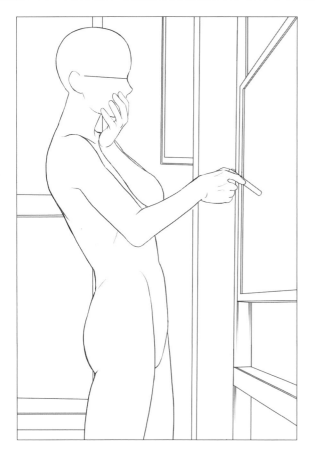

在黑板寫字

0202_03c

在桌子上寫字

0202_04c

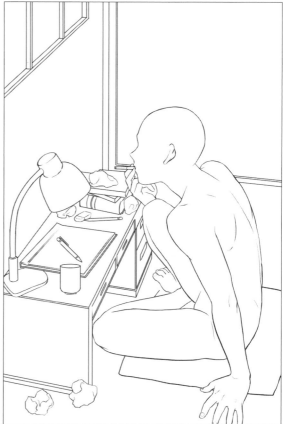

## 02 寫字

邊講電話邊筆記
**0202_05c**

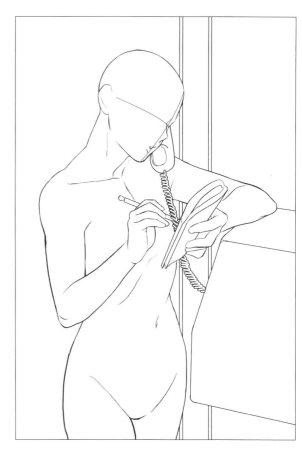

素描
**0202_06c**

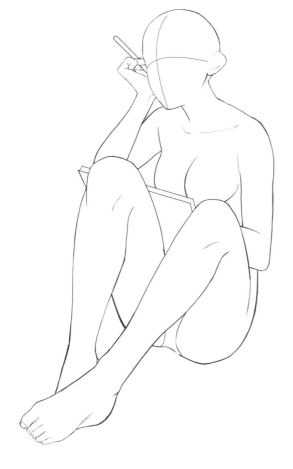

第1章 基本動作

第2章 日常生活的動作

第3章 和朋友、家人共處

第4章 情侶的日常動作

用噴漆畫圖
0202_07c

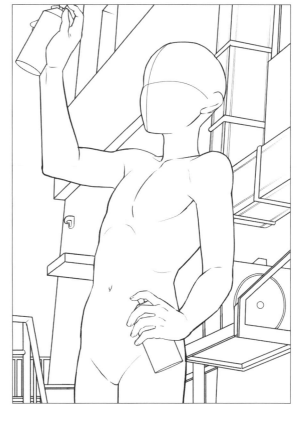

在地上畫圖
0202_08c

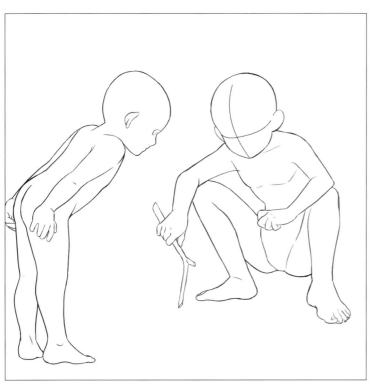

# 03 做飯

捲袖子

0203_01c

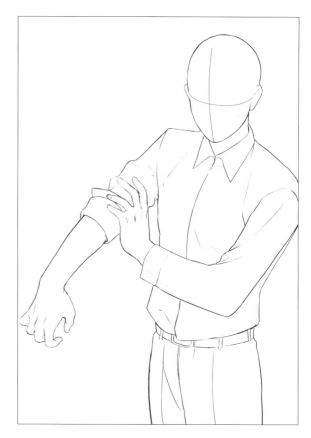

拿出食材

0203_02d

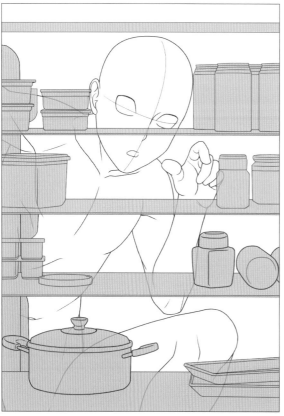

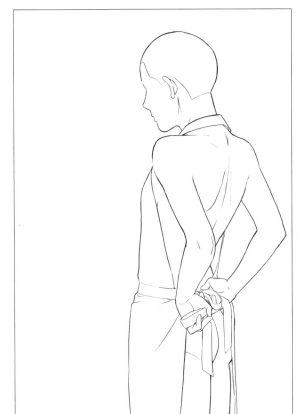

穿圍裙
**0203_03c**

削皮
**0203_04c**

## 03 做飯

切碎 1

0203_05c

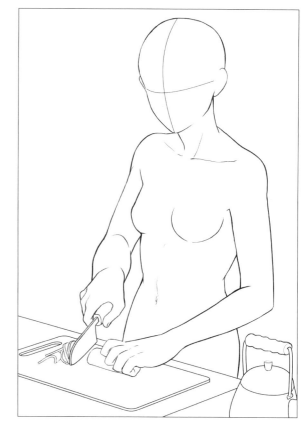

切碎 2

0203_06d

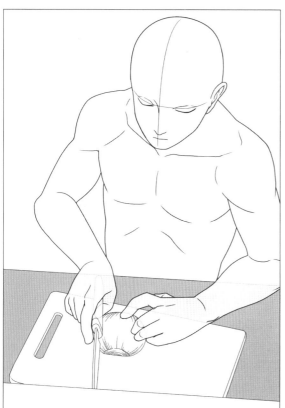

嚐味道

**0203_07c**

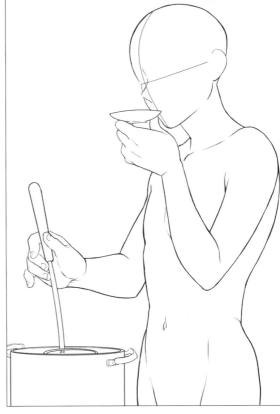

用平底鍋煮菜

**0203_08c**

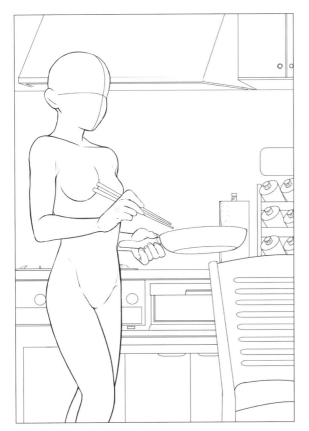

# 03 做飯

在碗裡攪拌
**0203_09c**

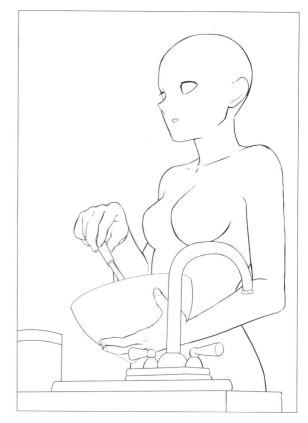

裝飾
**0203_10c**

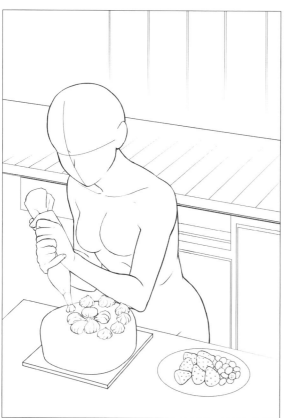

第1章 基本動作

第2章 日常生活的動作

第3章 和朋友、家人共處

第4章 情侶的日常動作

完成

0203_11d

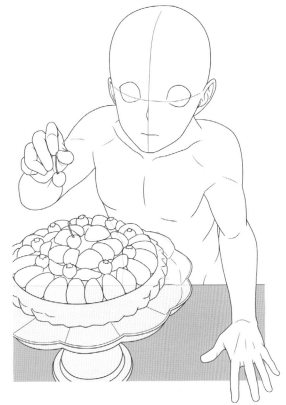

倒咖啡

0203_12d

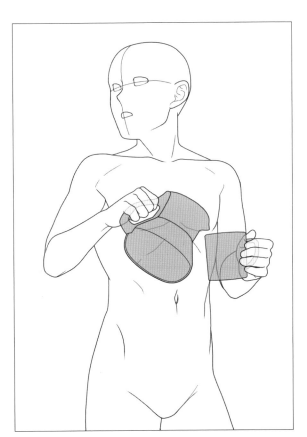

# 04 吃東西

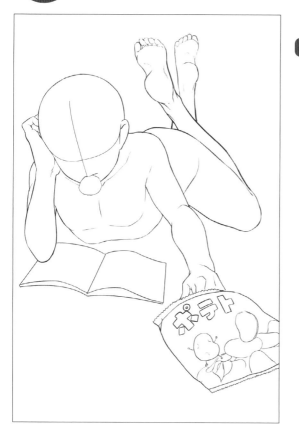

洋芋片
**0204_01c**

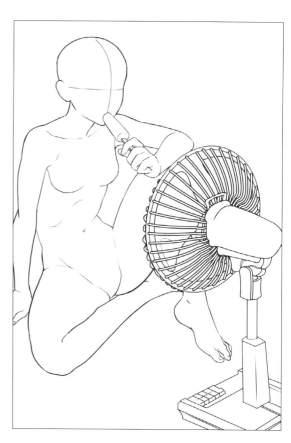

冰棒
**0204_02c**

糖果
**0204_03c**

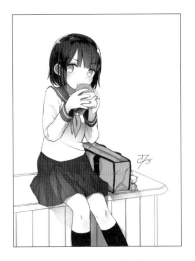

**漢堡**

**0204_04c**

活用這個姿勢的插畫
範例在P69。

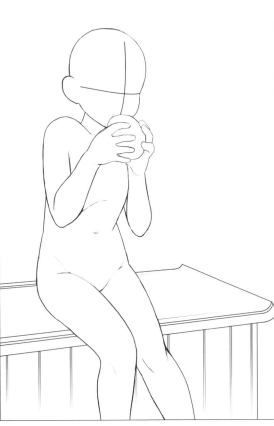

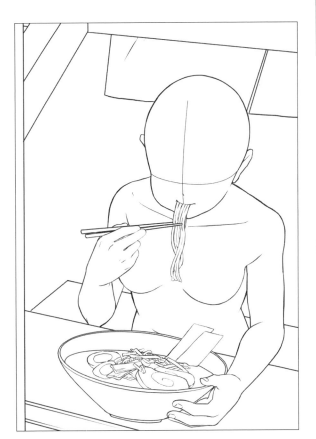

**拉麵**

**0204_05c**

## 04 吃東西

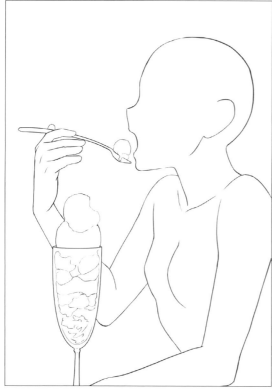

甜點
**0204_06c**

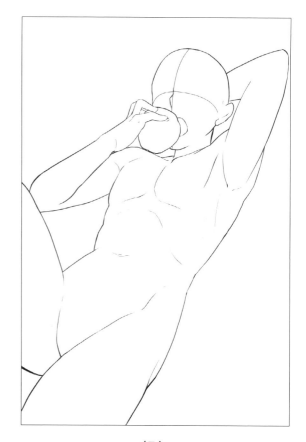

麵包
**0204_07c**

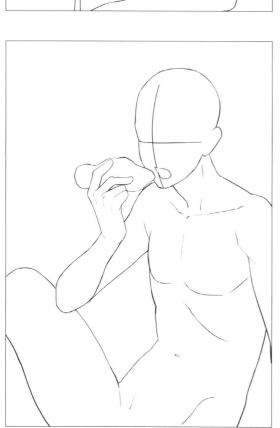

熱狗
**0204_08c**

西餐 1

`0204_09d`

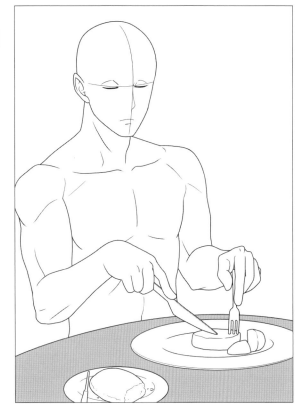

西餐 2

`0204_10d`

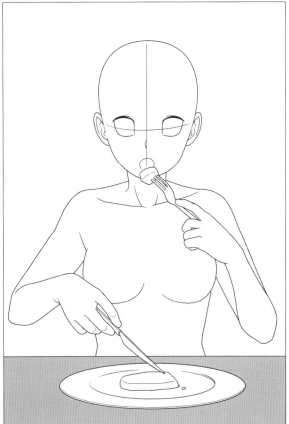

# 04 吃東西

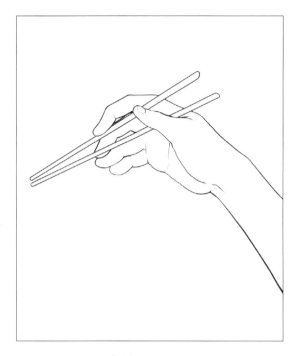

拿筷子的手 1

**0204_11c**

拿筷子的手 2

**0204_12c**

拿筷子的手 3

**0204_13c**

拿筷子的手 4

**0204_14c**

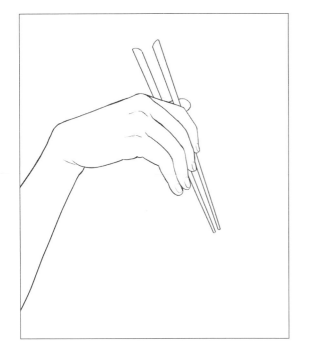

拿筷子的手 5

0204_15c

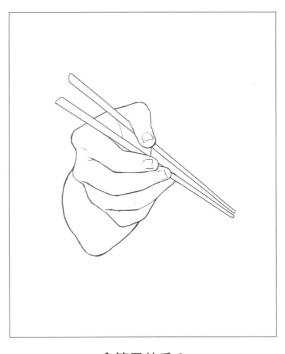

拿筷子的手 6

0204_16c

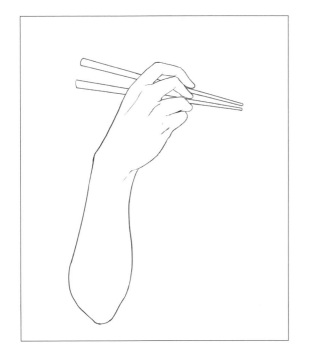

拿筷子的手 7

0204_17c

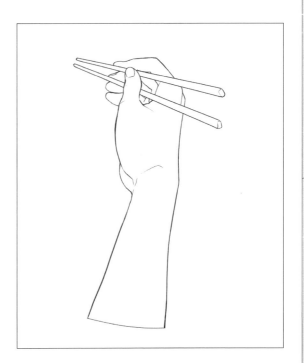

拿筷子的手 8

0204_18c

第1章 基本動作

第2章 日常生活的動作

第3章 和朋友、家人共處

第4章 情侶的日常動作

# 05 喝東西

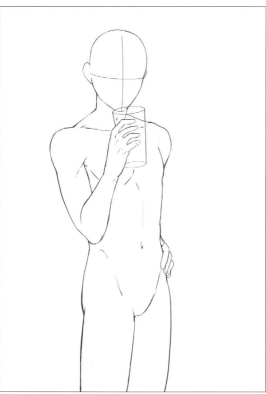

熱飲

0205_01c

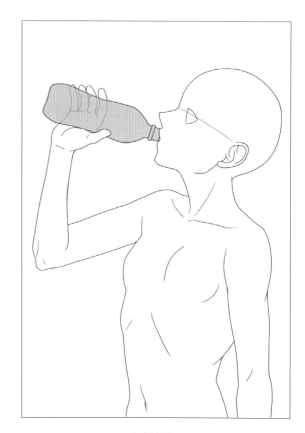

寶特瓶 1

0205_02d

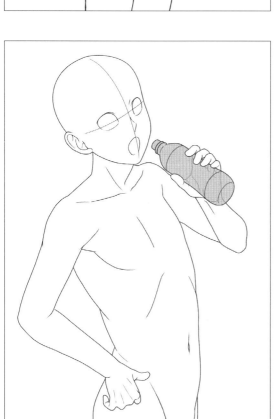

寶特瓶 2

0205_03d

第*1*章 基本動作

第*2*章 日常生活的動作

第*3*章 和朋友、家人共處

第*4*章 情侶的日常動作

杯裝飲料
**0205_04c**

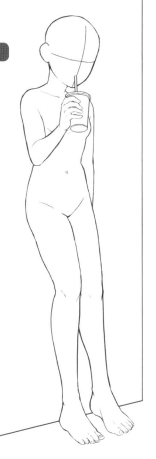

罐裝飲料
**0205_05c**

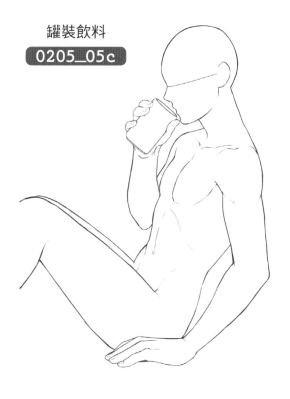

下午茶時間
**0205_06c**

活用這個姿勢的插畫
範例在P6。

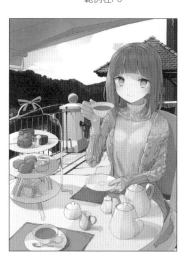

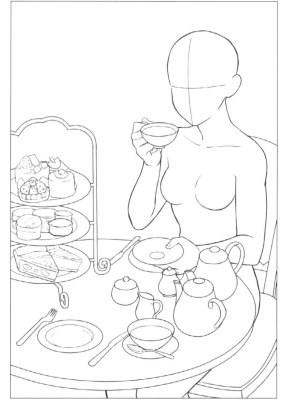

## 05 喝東西

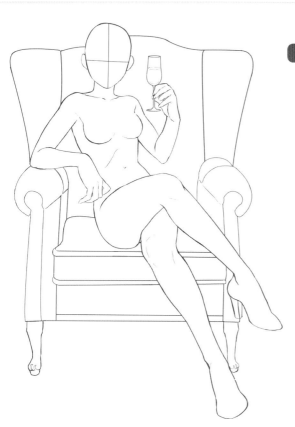

單杯葡萄酒
**0205_07c**

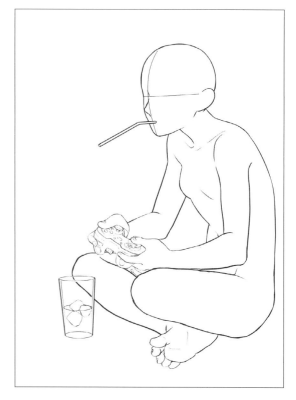

打電動
**0205_08c**

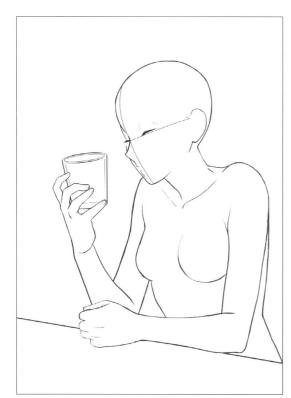

在吧檯喝一杯
**0205_09c**

第1章 | 基本動作

第2章 | 日常生活的動作

第3章 | 和朋友、家人共處

第4章 | 情侶的日常動作

酩酊大醉

0205_10c

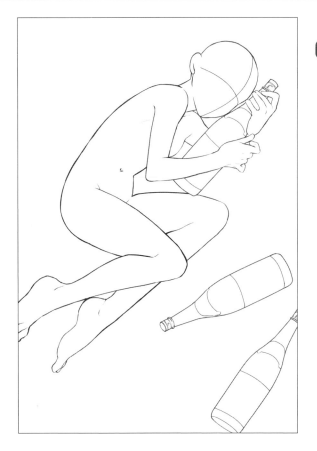

醉倒

0205_11d

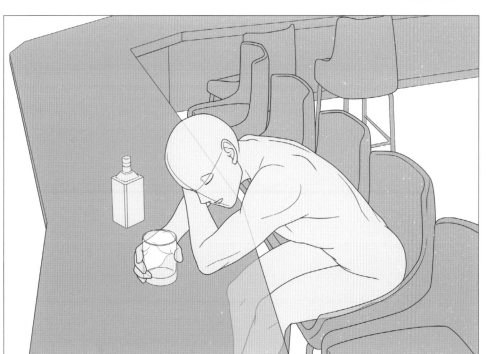

# 06 抽菸

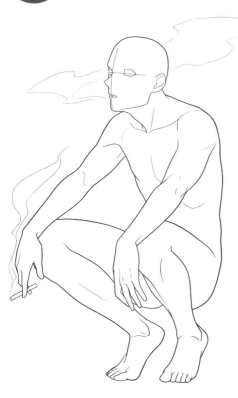

蹲著抽菸
0206_01b

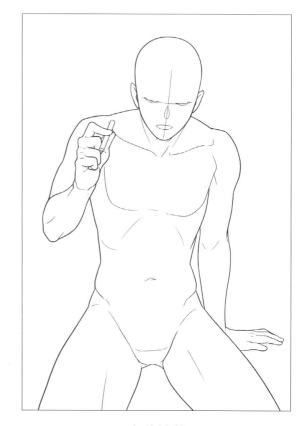

坐著抽菸
0206_02b

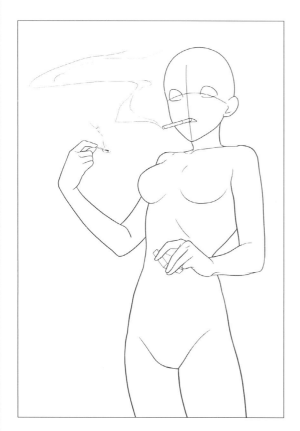

用火柴點菸
0206_03b

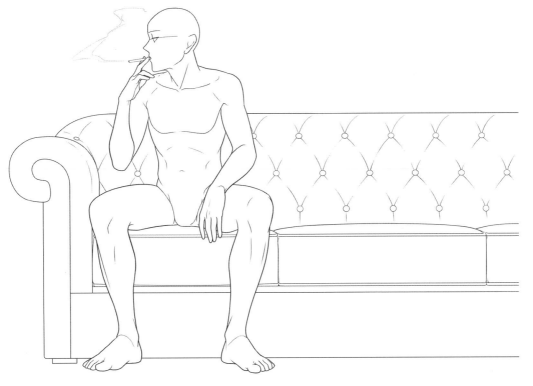

坐在沙發上抽菸

**0206_04b**

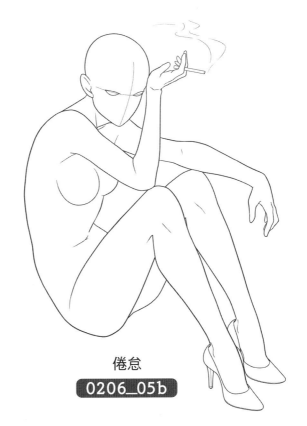

倦怠

**0206_05b**

第1章 基本動作

第2章 日常生活的動作

第3章 和朋友、家人共處

第4章 情侶的日常動作

# 07 唱歌

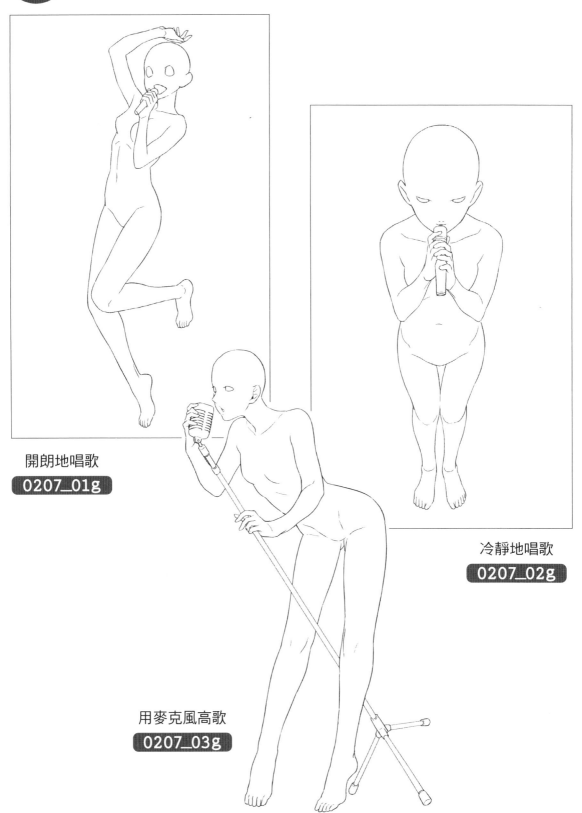

開朗地唱歌
**0207_01g**

冷靜地唱歌
**0207_02g**

用麥克風高歌
**0207_03g**

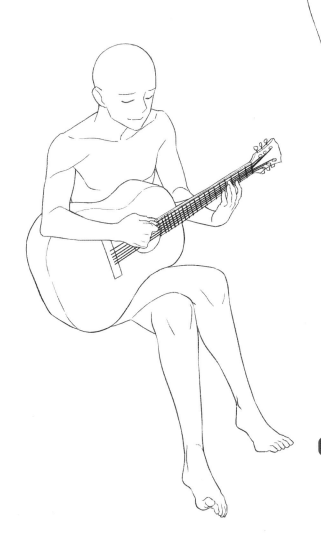

拍打鈴鼓開心
唱歌

`0207_04g`

邊彈吉他伴奏
邊唱歌

`0207_05g`

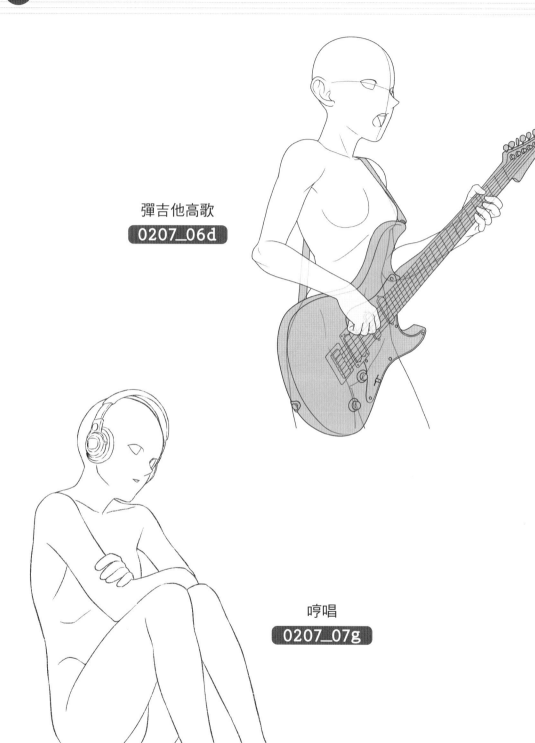

彈吉他高歌
**0207_06d**

哼唱
**0207_07g**

# 08 游泳

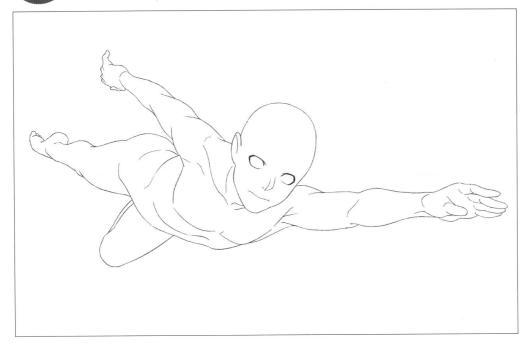

划水前進

0208_01g

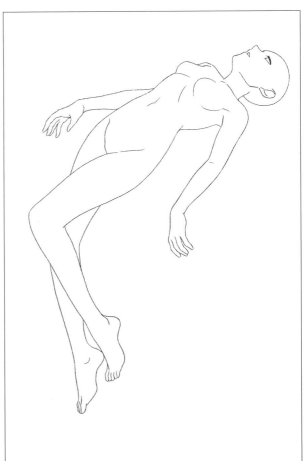

漂浮

0208_02g

## 08 游泳

悠閒地游泳
**0208_03g**

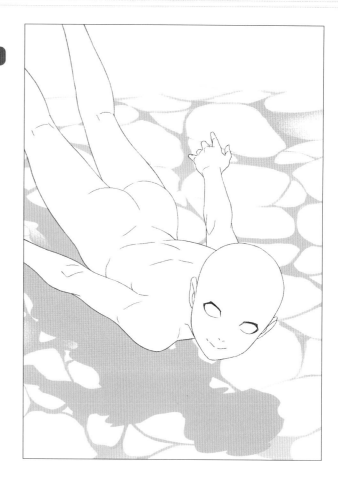

自由式
**0208_04d**

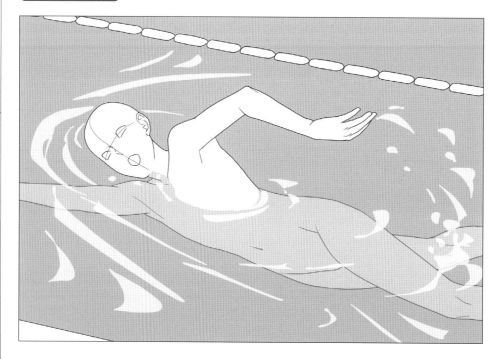

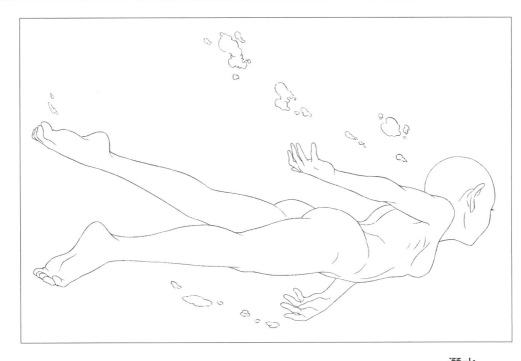

潛水

0208_05g

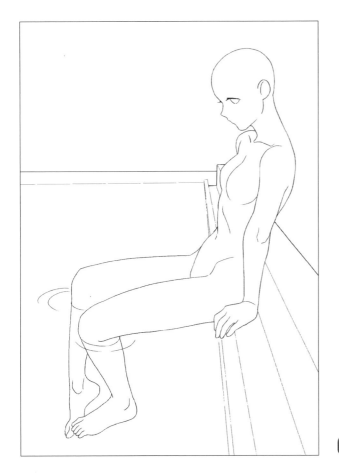

泳池邊

0208_06g

## 08 游泳

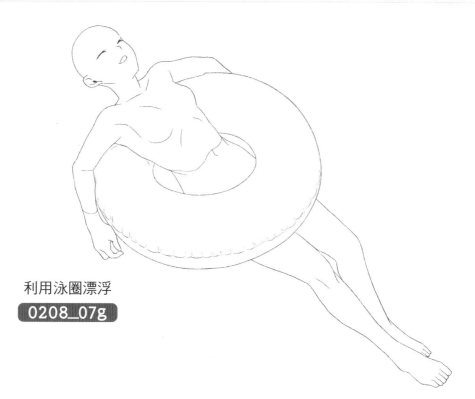

利用泳圈漂浮

**0208_07g**

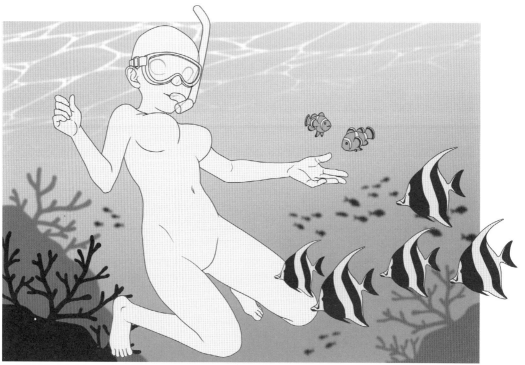

浮潛

**0208_08d**

將泳鏡拉到頭上

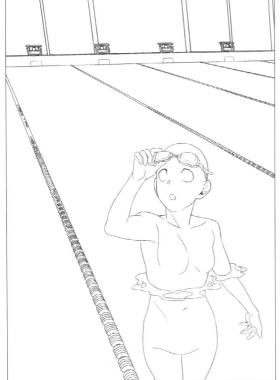

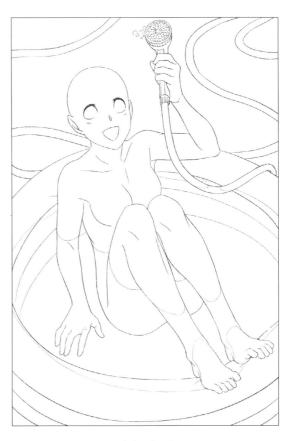

充氣泳池
**0208_10g**

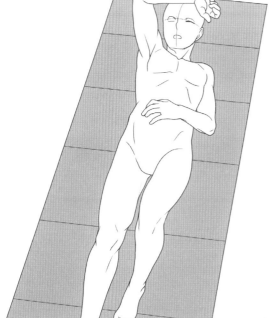

在海邊休息
**0208_11d**

第1章 基本動作

第2章 日常生活的動作

第3章 和朋友、家人共處

第4章 情侶的日常動作

# 09 泡澡時間

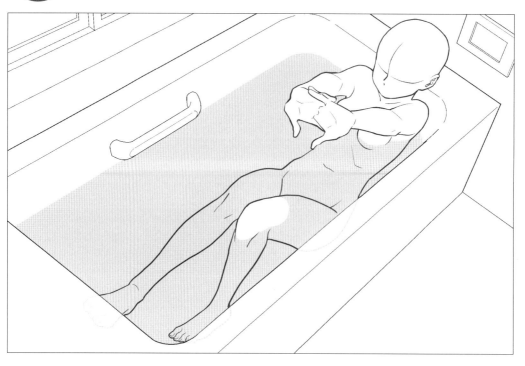

在浴缸伸展

`0209_01e`

身體靠著浴缸

`0209_02e`

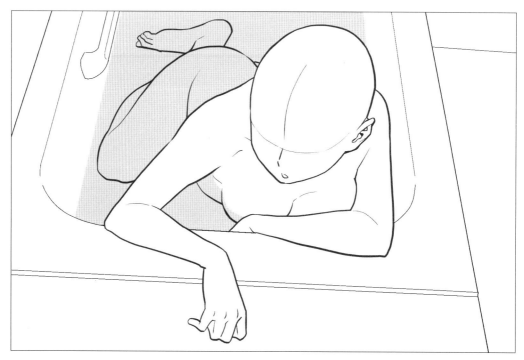

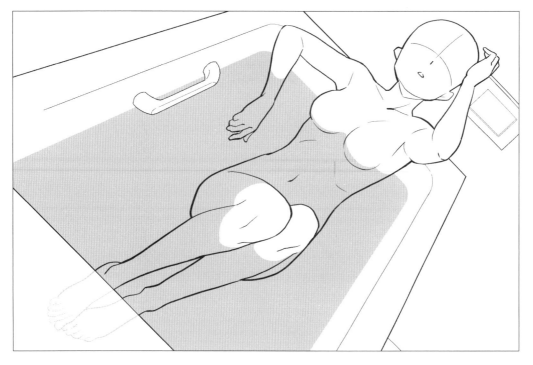

放鬆 1

0209_03e

放鬆 2

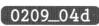
0209_04d

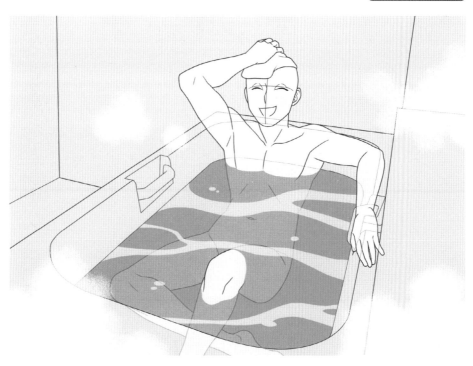

# ⑩ 和寵物一起

摸狗
**0210_01e**

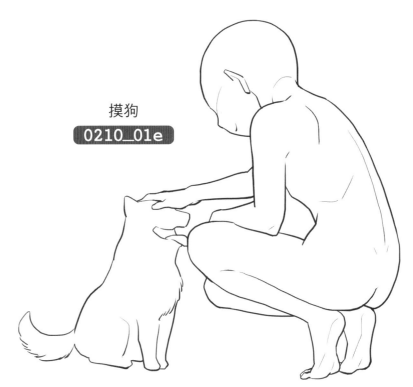

玩累了
**0210_02e**

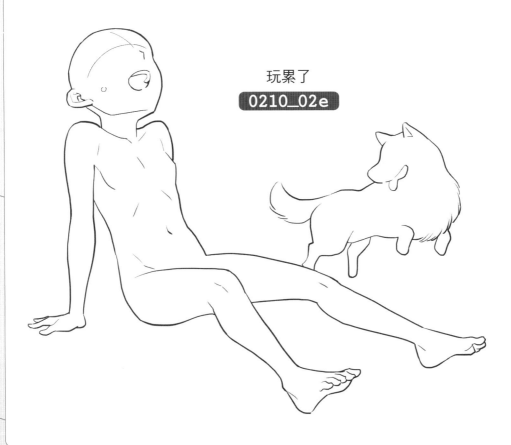

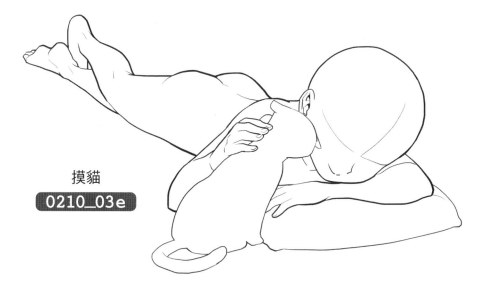

摸貓

0210_03e

貓放在膝蓋上

0210_04e

# 11 嗜好時間

裝飾花朵

**0211_01e**

舉起相機

**0211_02e**

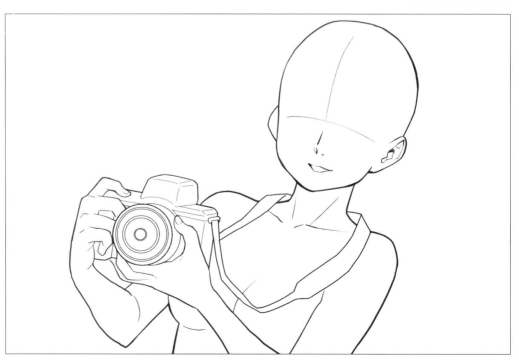

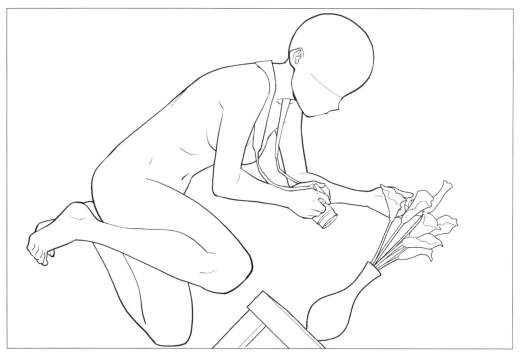

拍照

`0211_03e`

收藏

`0211_04e`

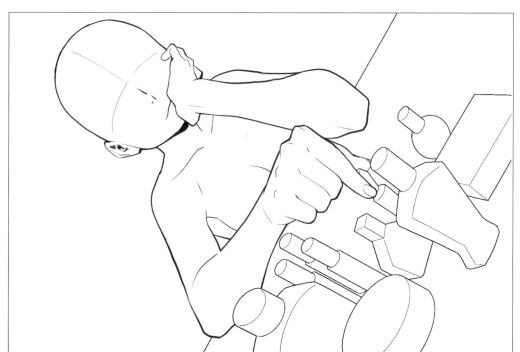

# 11 嗜好時間

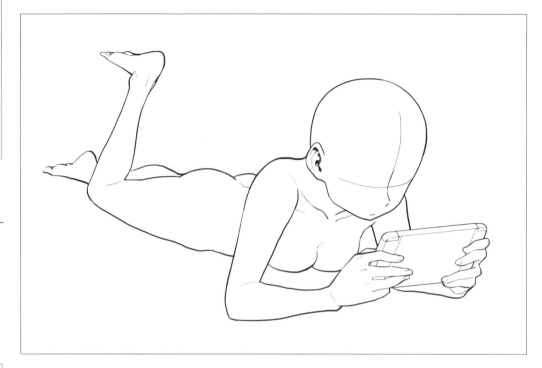

打電動 1

**0211_05e**

打電動 2

**0211_06e**

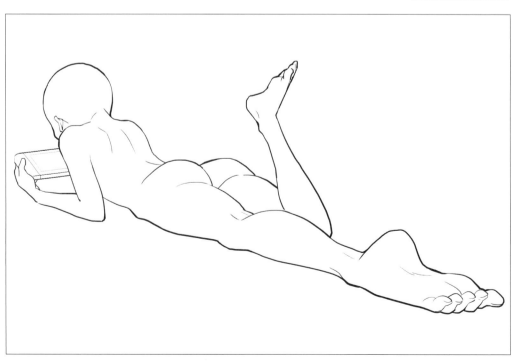

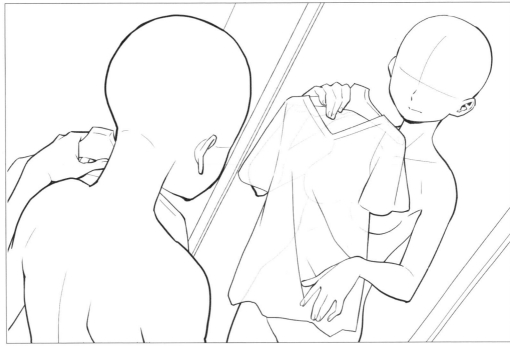

購物
0211_07e

旅行
0211_08e

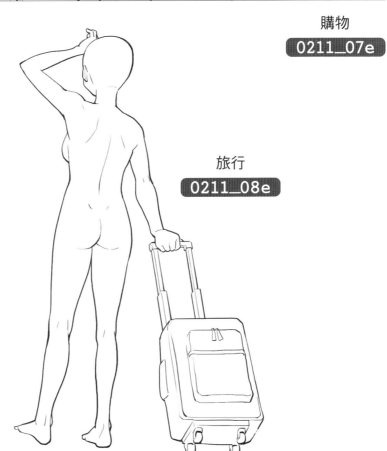

# 12 打扮

刮鬍子
**0212_01d**

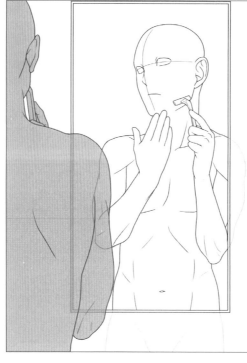

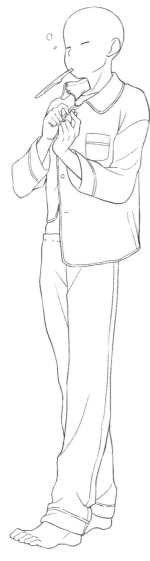

刷牙＆換衣服
**0212_02g**

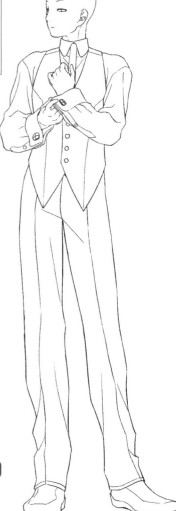

扣袖釦
**0212_03g**

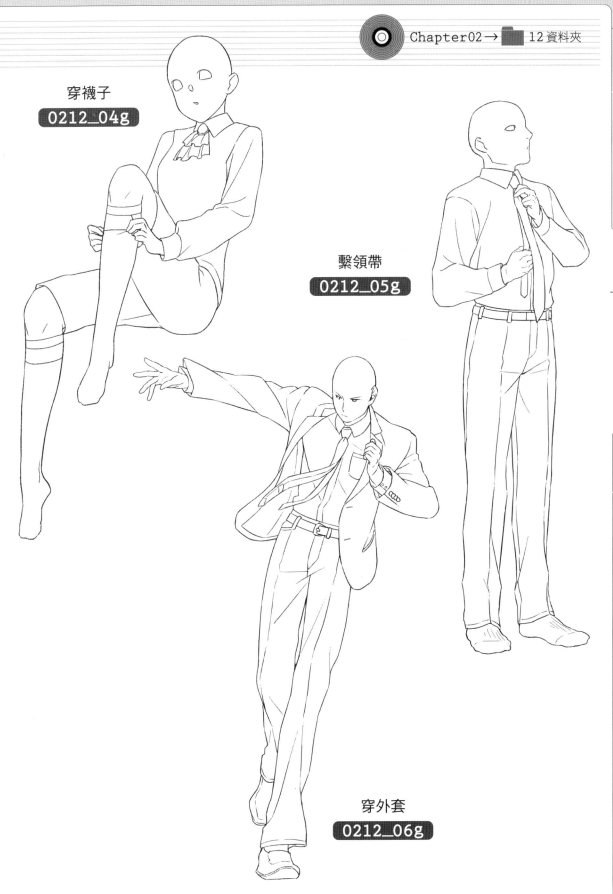

穿襪子
**0212_04g**

繫領帶
**0212_05g**

穿外套
**0212_06g**

## 12 打扮

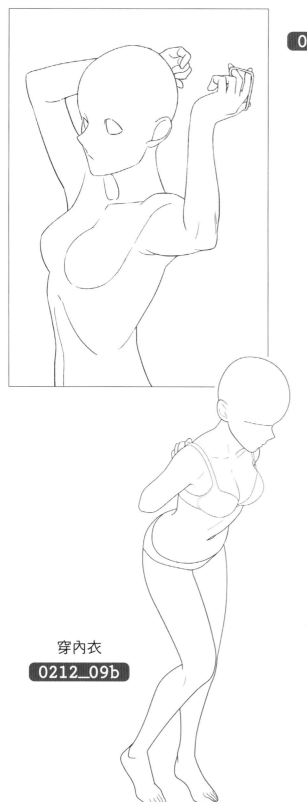

綁頭髮1
0212_07g

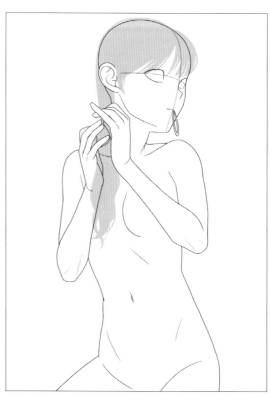

綁頭髮2
0212_08d

穿內衣
0212_09b

化妝
**0212_10g**

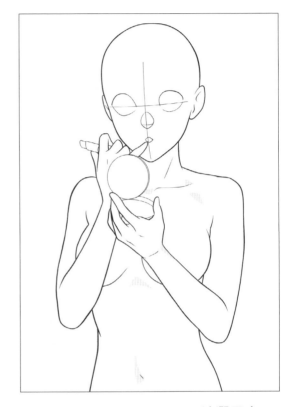

塗潤唇膏
**0212_11b**

活用這個姿勢的插畫
範例在P8。

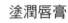

剪指甲
**0212_12g**

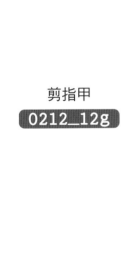

# 15 下雨天

確認下雨
情況

0215_01g

蹲下

0215_02g

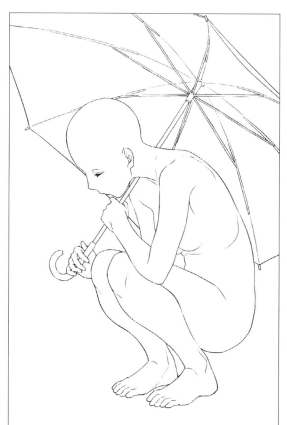

將傘放低

**0215_03g**

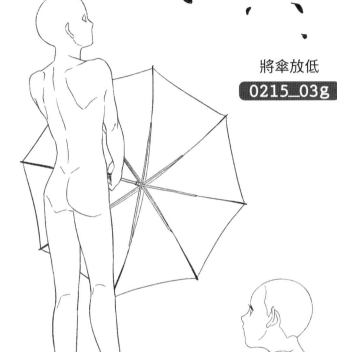

收傘

**0215_04g**

抬頭看天空

**0215_05g**

第*1*章　基本動作

第*2*章　日常生活的動作

第*3*章　和朋友、家人共處

第*4*章　情侶的日常動作

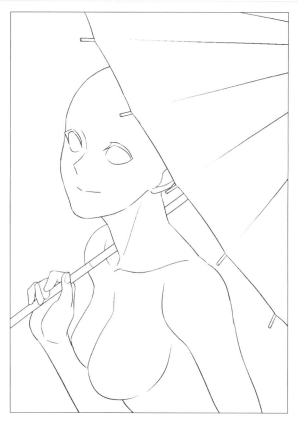

和傘 1

0215_06g

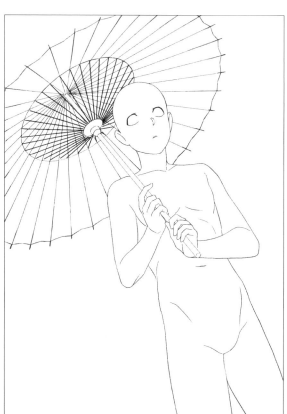

和傘 2

0215_07g

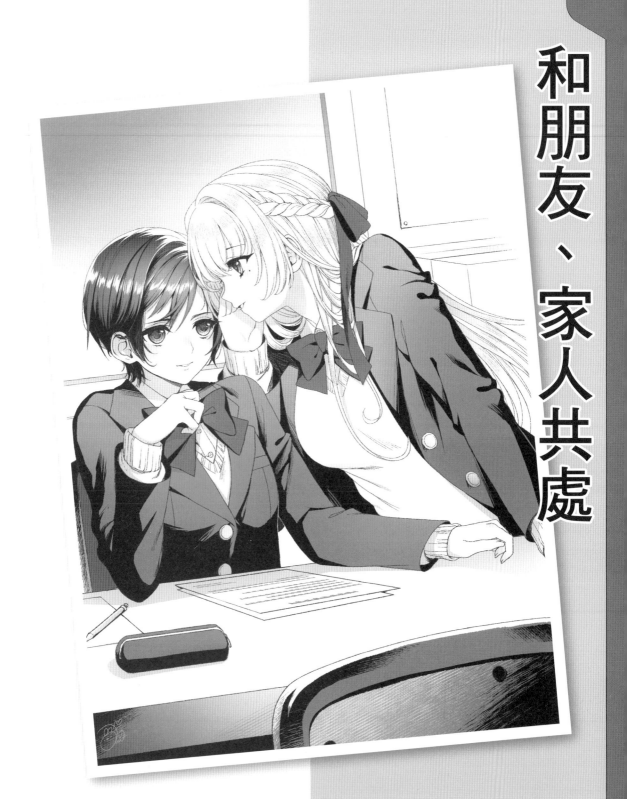

和朋友、家人共處

# 01 和朋友共處

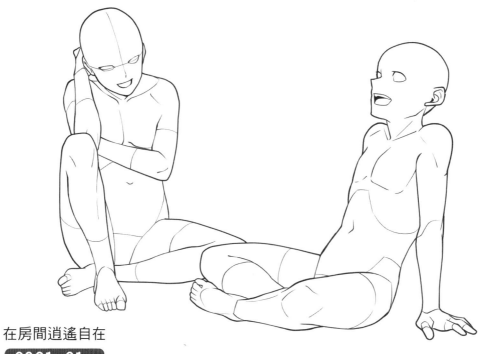

在房間逍遙自在

`0301_01a`

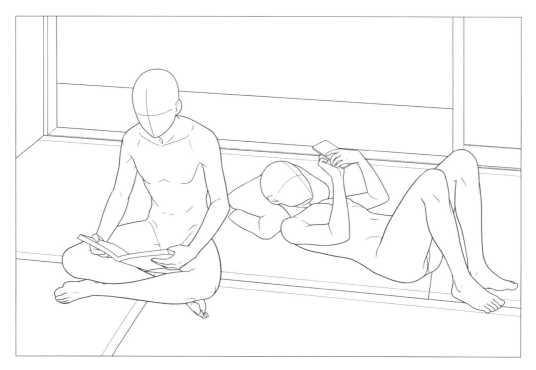

懶散地度過

`0301_02b`

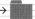
坐著談心
**0301_03a**

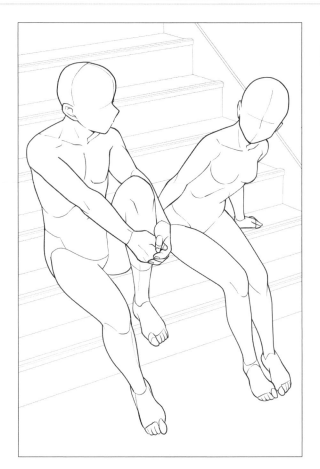

假期
**0301_04b**

有點無聊
**0301_05b**

第 **3** 章｜和朋友、家人共處

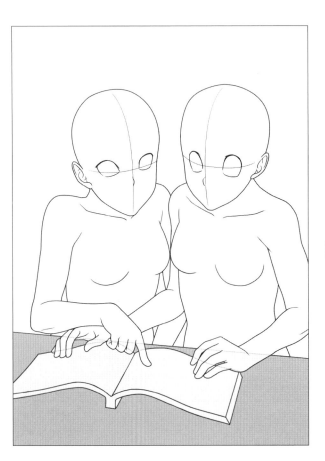

一起看書
**0301_06d**

家庭餐廳

**0301_07b**

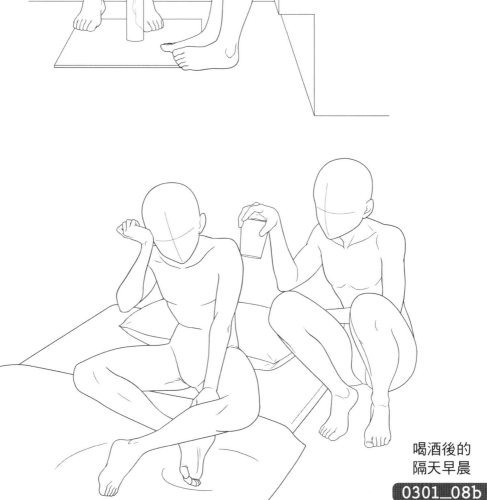

喝酒後的
隔天早晨

**0301_08b**

# 01 和朋友共處

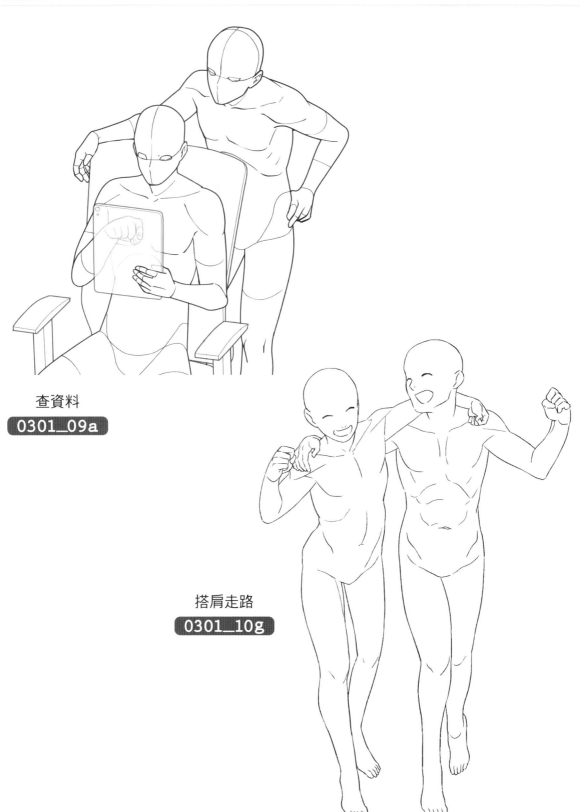

查資料
**0301_09a**

搭肩走路
**0301_10g**

在街角抽菸
**0301_11a**

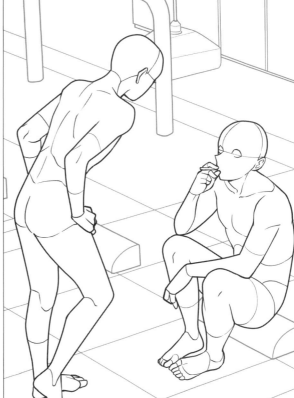

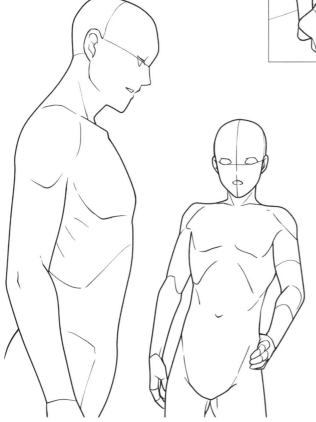

會合
**0301_12a**

活用這個姿勢的插畫
範例在P3。

## 01 和朋友共處

在陽台的
兩個人
**0301_13a**

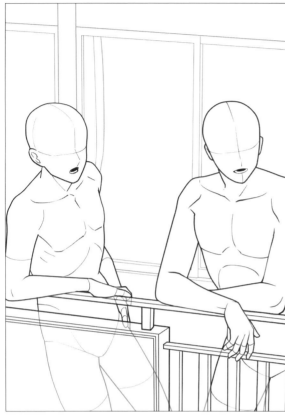

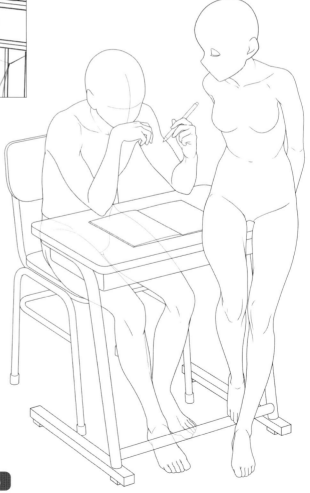

下課後一幕
**0301_14b**

### 一起唱歌

**0301_15d**

活用這個姿勢的插畫
範例在P5。

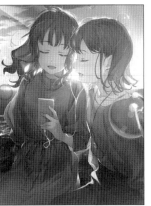

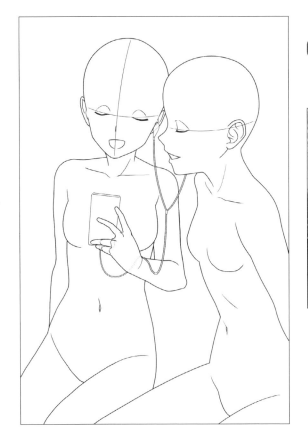

### 家庭派對

**0301_16d**

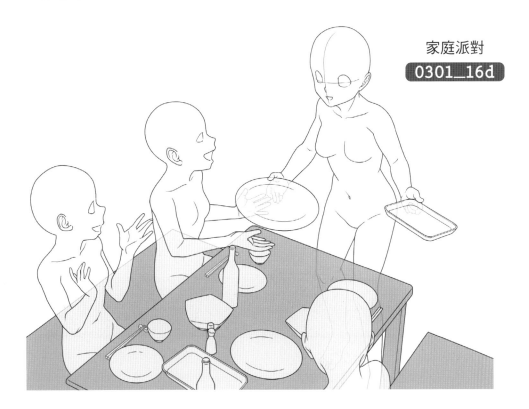

第1章　基本動作

第2章　日常生活的動作

第3章　和朋友、家人共處

第4章　情侶的日常動作

# 02 和家人共處

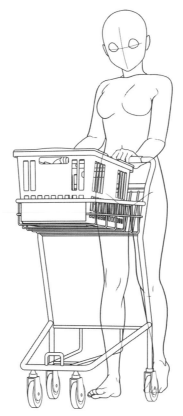

買東西
**0302_01b**

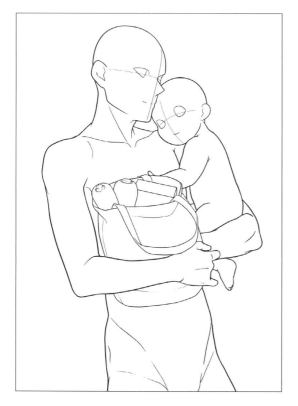

抱著小孩
**0302_02b**

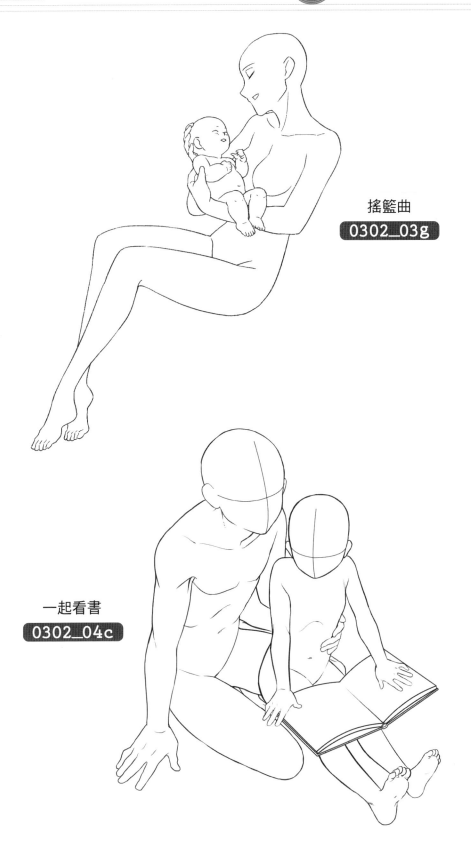

搖籃曲
**0302_03g**

一起看書
**0302_04c**

第*1*章　基本動作

第*2*章　日常生活的動作

第*3*章　和朋友、家人共處

第*4*章　情侶的日常動作

## 02 和家人共處

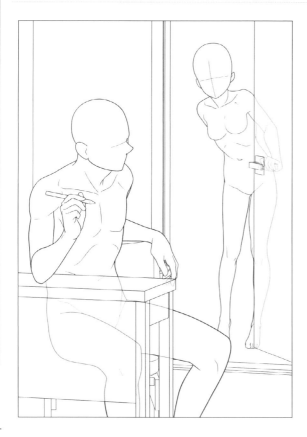

到家人的房間
**0302_05b**

擔心家人
**0302_06b**

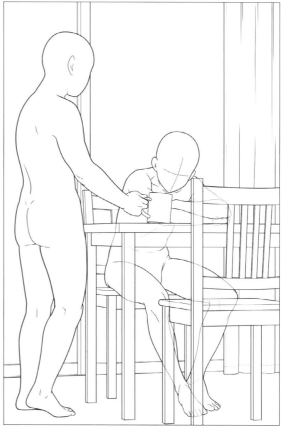

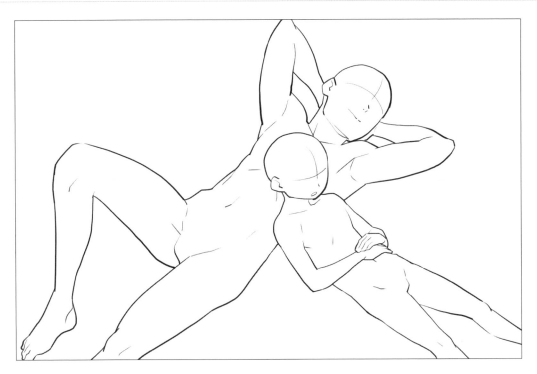

一起逍遙自在
0302_07e

陪寫功課
0302_08e

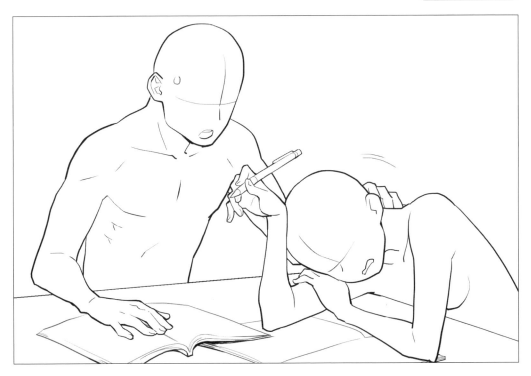

## 02 和家人共處

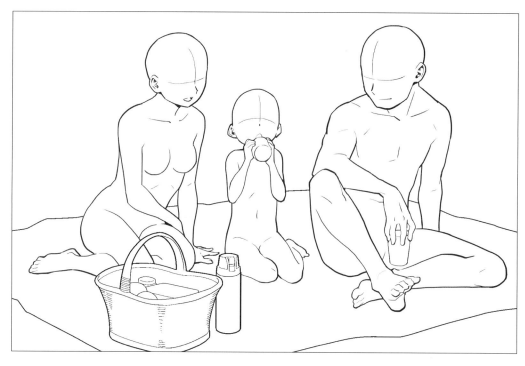

野餐

**0302_09e**

爸爸與小孩

**0302_10e**

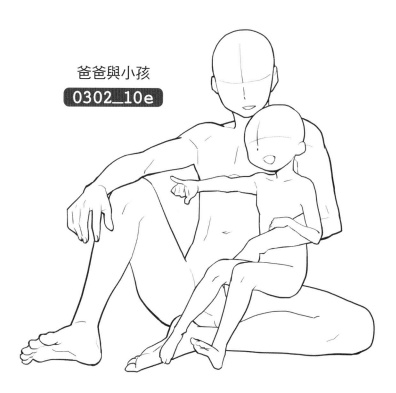

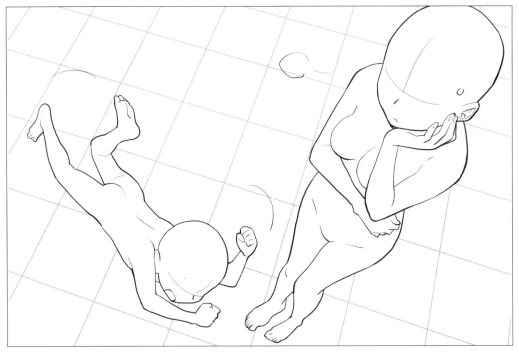

打滾鬧脾氣
0302_11e

來叫人起床
0302_12b

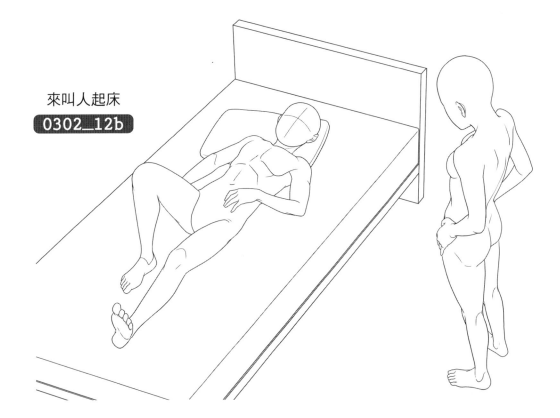

# 03 對話情境

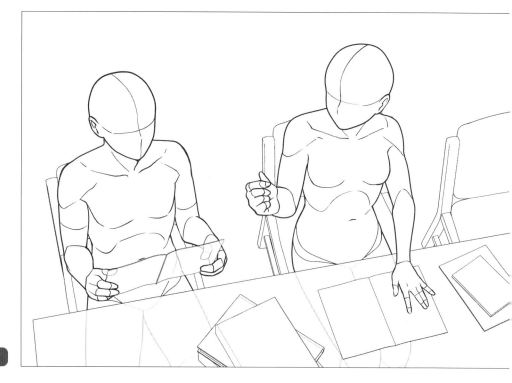

並排對話

0303_01a

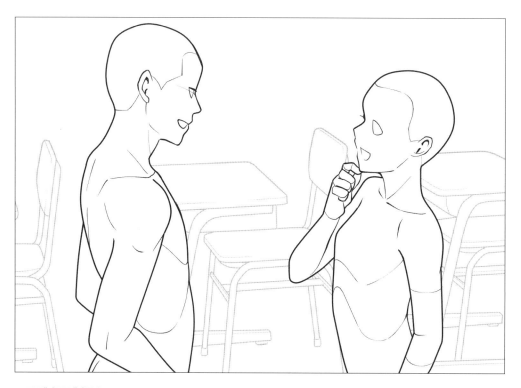

面對面對話

0303_02a

站著閒聊

0303_03a

邊走邊講話

## 03 對話情境

靠著桌子談笑

**0303_05a**

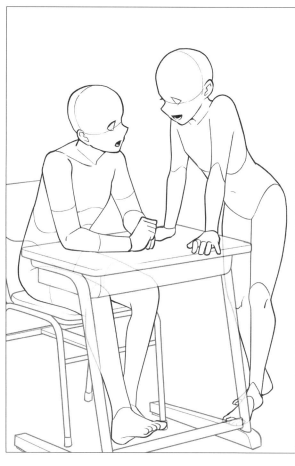

講悄悄話

**0303_06a**

活用這個姿勢的插畫
範例在P119。

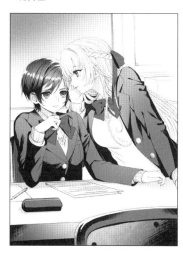

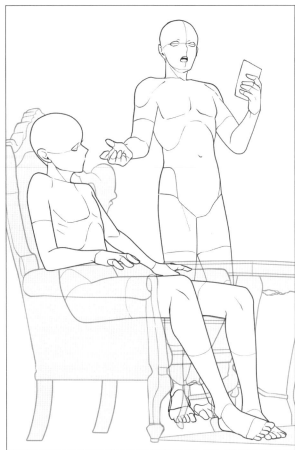

報告 1

**0303_07a**

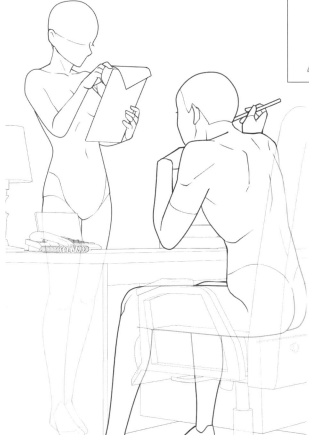

報告 2

**0303_08a**

## 03 對話情境

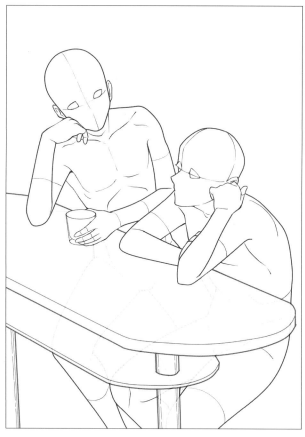

邊喝東西
邊談心
**0303_09a**

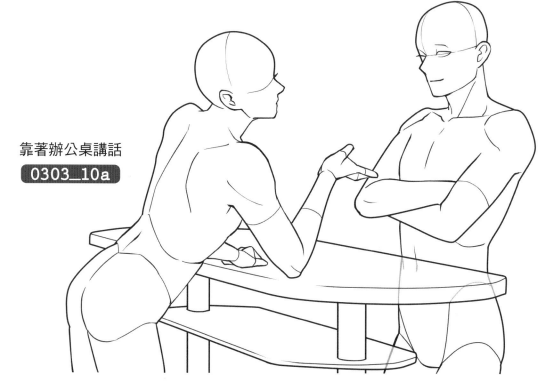

靠著辦公桌講話
**0303_10a**

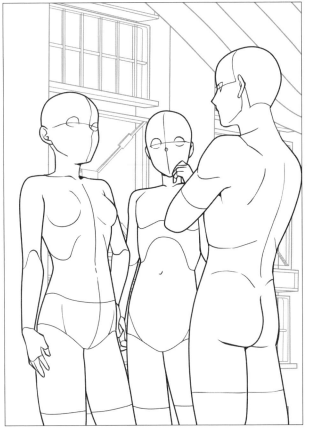

在街角站著閒聊
**0303_11a**

親密地講話
**0303_12d**

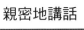

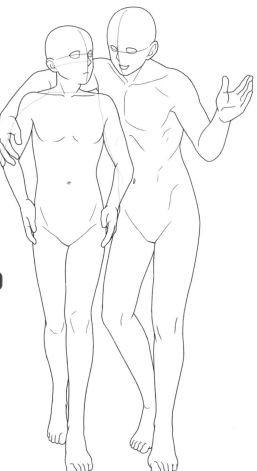

# 自然看起來畫法

覺得角色的姿勢「好僵硬」時，將頭或身體稍微傾斜，就能呈現不同變化，看起來比較自然喔！

雖然不差，但很僵硬……

讓頭稍微傾斜

手或肩膀的部分改變左右的高度

試著挪動腰部

修正！
→

自然！

挺直身體會出現緊繃感……

坐著時，採取駝背姿勢就能呈現不同變化，給人放鬆的印象！

✤ 覺得困難時，可以在鏡子前確認姿勢喔！✤

情侶的日常動作

# 01 兩個人的日常

坐著靠在一起

**0401_01b**

坐在椅子上
靠在一起

**0401_02b**

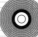

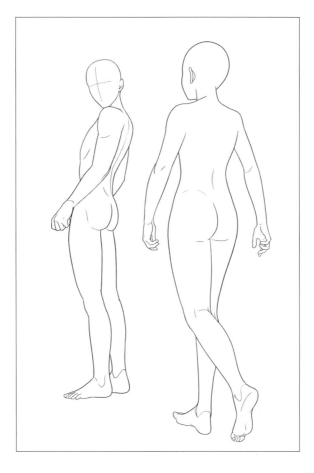

走近
**0401_03b**

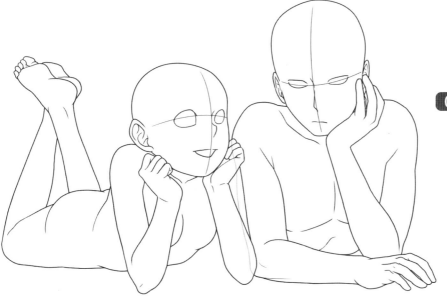

趴著聊天
**0401_04d**

第1章 基本動作

第2章 日常生活的動作

第3章 和朋友、家人共處

第4章 情侶的日常動作

# 01 兩個人的日常

熱飲

`0401_05d`

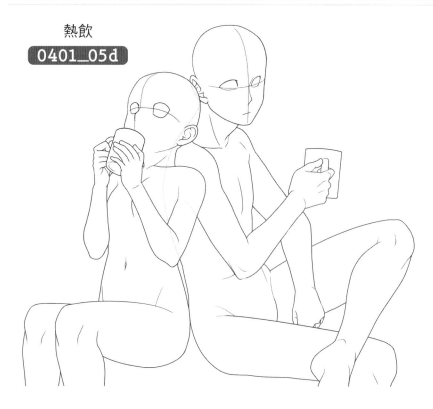

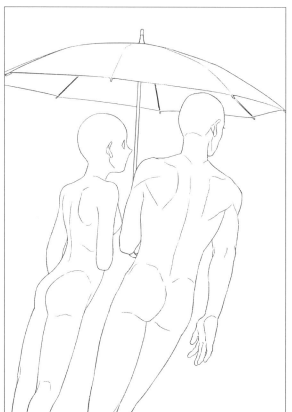

下雨天

`0401_06g`

活用這個姿勢的插畫
範例在P141。

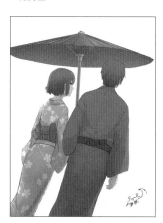

待在身旁

**0401_07d**

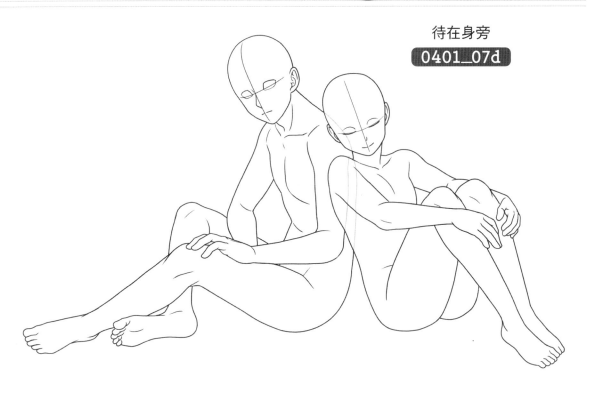

坐在沙發上打發時間

**0401_08d**

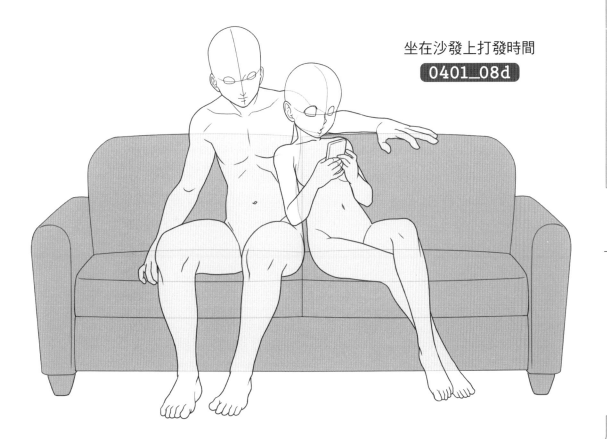

### 從後面靠近
**0401_09b**

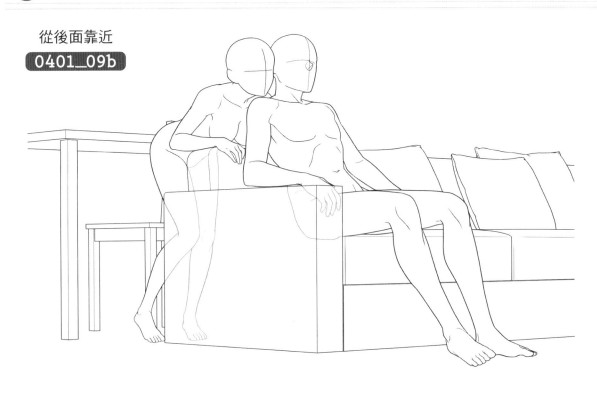

### 互相點菸
**0401_10b**

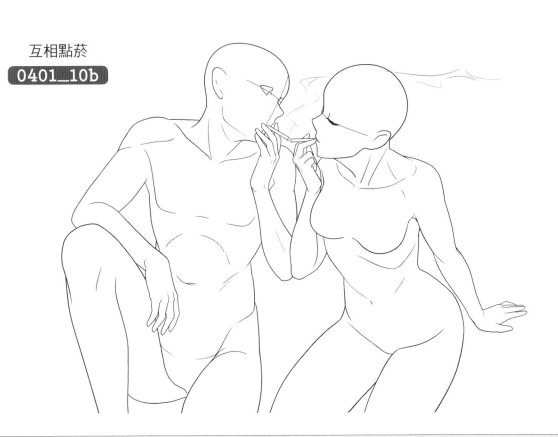

第
**4**
章
情
侶
的
日
常
動
作

喜歡看書的人 &
有點無聊
**0401_11d**

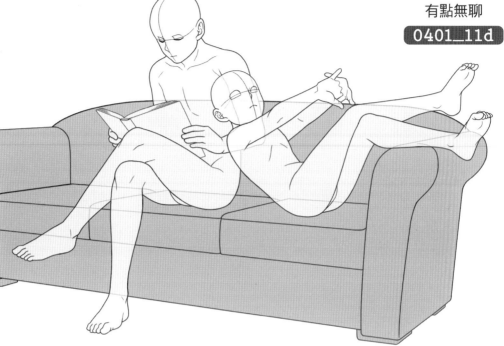

疲累睡著
**0401_12d**

# 02 兩人關係不和諧

責備

0402_01a

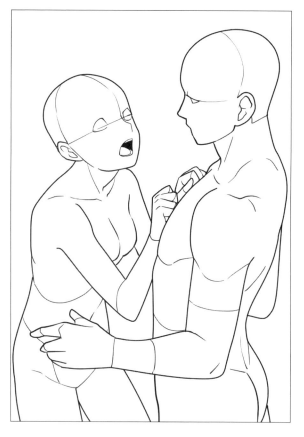

生氣

0402_02a

第1章 基本動作

厭煩
0402_03f

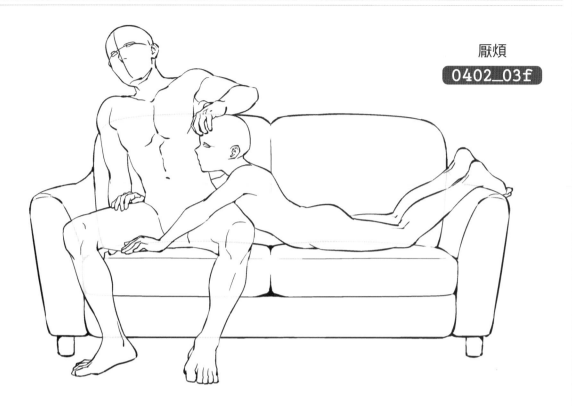

第2章 日常生活的動作

不和
0402_04f

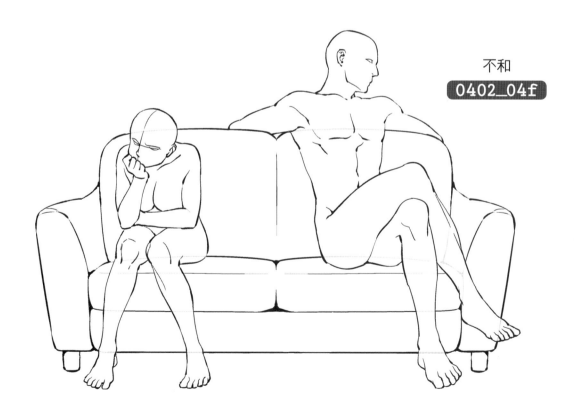

第3章 和朋友、家人共處

第4章 情侶的日常動作

# 03 撒嬌・親密

以手臂環住對方

0403_01d

將頭躺在別人
大腿上

0403_02d

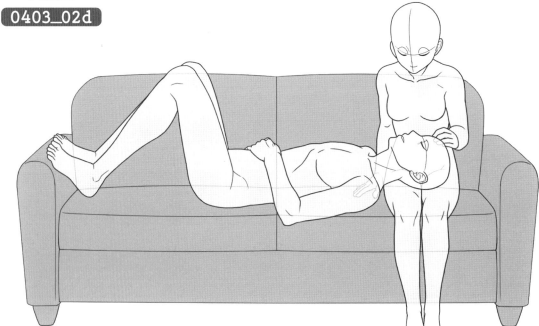

乖～乖～

0403_03d

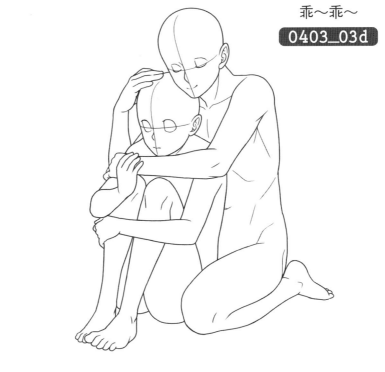

抱住

0403_04d

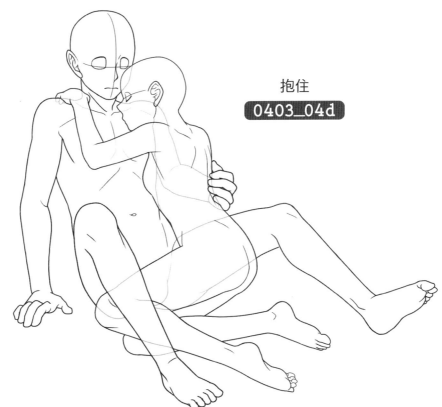

## 03 撒嬌・親密

坐在沙發上撒嬌
**0403_05d**

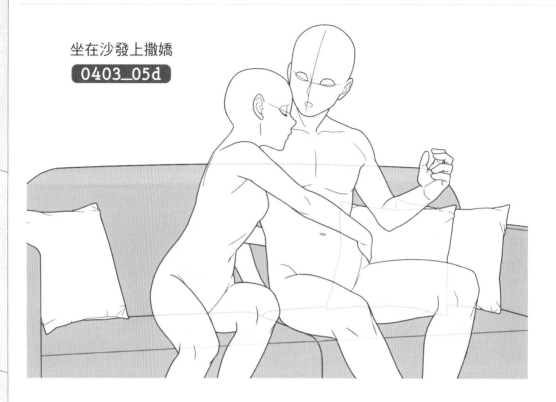

躺臥
**0403_06f**

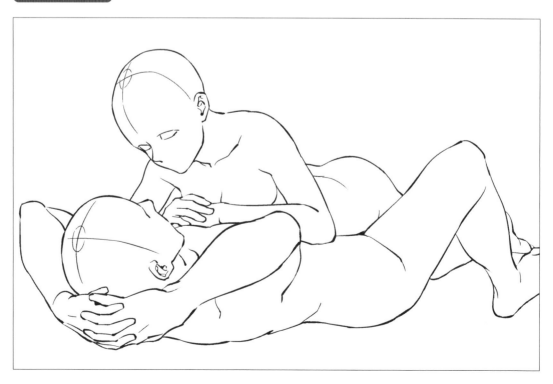

在床上依偎著
身體

0403_07f

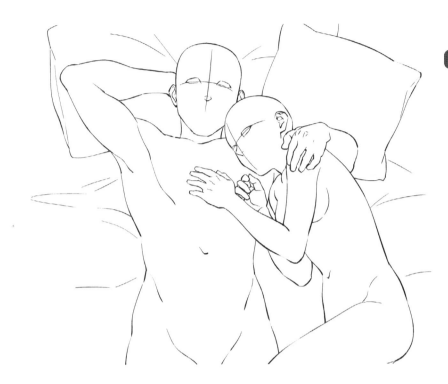

相擁而眠

0403_08f

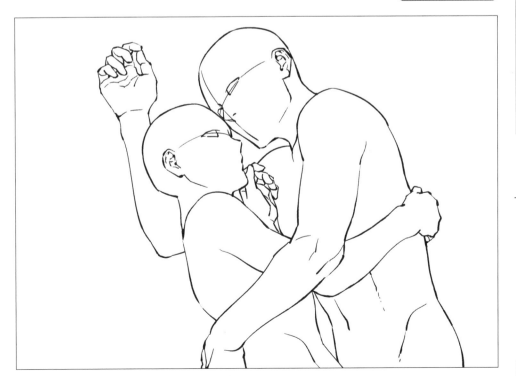

第1章 基本動作

第2章 日常生活的動作

第3章 和朋友、家人共處

第4章 情侶的日常動作

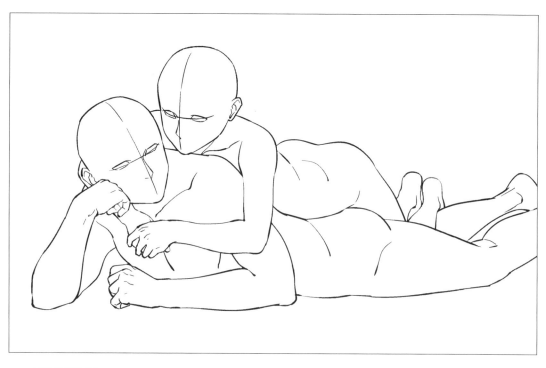

趴著撒嬌

**0403_09f**

注視著睡臉

**0403_10b**

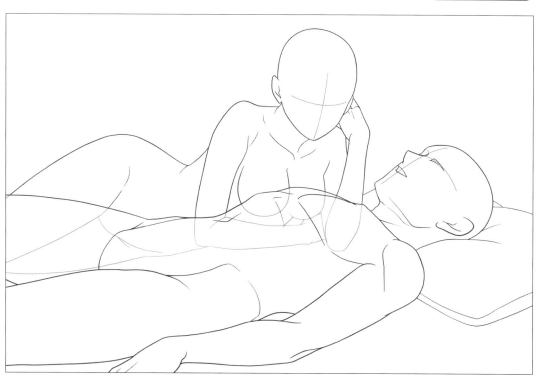

第1章 基本動作

第2章 日常生活的動作

第3章 和朋友、家人共處

第4章 情侶的日常動作

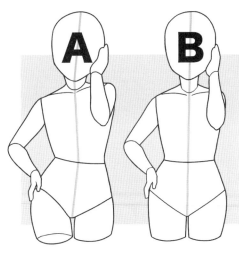

# 擺姿勢的話題

## 我的喜好篇

描繪角色時，我喜歡挪動身體核心再描繪，這種時候有些事先記住會比較方便的法則，所以我想介紹給大家知道。

和 B 相比，A 比較能表現出動感的姿勢，這幅作品的關鍵就在於 **往上抬高的肩膀那一側的骨盆是往下移的！**

就只有這樣而已

肩膀往下後
骨盆就會往上移

肩膀往上抬後
骨盆就會往下移

這是不經意自然做出來的動作中的關鍵法則。決定要擺的姿勢時，先決定好肩膀和骨盆的傾斜程度，之後擺姿勢就會變輕鬆。

這個法則應用在各種情況也都很有效果，請大家進行多種嘗試。

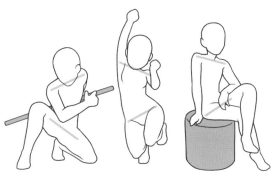

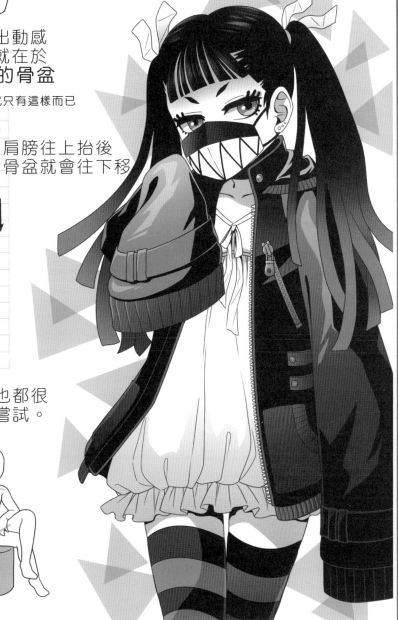

155

# 插畫家介紹

請見本書收錄的姿勢插圖檔名的末尾字母。
透過末尾記載的字母就能確認作畫的插畫家。

0000_00**a** ➜ 作畫的插畫家

### YANAMi
やなみ

負責解說（P12～40）、監修姿勢
自由插畫家。東洋美術學校插畫科漫畫插畫課程、人體插畫講師。負責插畫的
書籍有《百人一首解剖図鑑》、《文豪の探偵小説》等作品。著作包含《オジ
サン描き分けテクニック》、《※男女の顔の描き分け》、《和装の描き方》
（以上三書為合著）、《ポーズと構図の法則》（共同監修）等書籍。
pixivID：413880　　※繁中版〔男女臉部描繪攻略〕北星圖書公司出版

### a
### 安田 昴
やすだ すばる

和自己與胃痛對抗的插畫家。喜歡的動作是將手貼在嘴巴和臉頰的姿
勢。
HP：http://danhai.sakura.ne.jp/index2.html
pixivID：1584410　　Twitter：@yasubaru0

### b
### げんまい＊エース鈴木
すずき

負責章名頁插畫（P41）
曾擔任平面設計師，現在則是描繪插畫，以及偶爾描繪漫畫的Apple迷。
著作包含《手と足の描き方基本レッスン》等實用書籍，也在遊戲等領
域描繪各種作品。
pixivID：35081957　　Twitter：@ACE_Genmai

### c
### 高田悠希
たか た ゆき

以關西為中心從事作家、講師工作。在WEB雜誌中負責連載作品《AAの
女》的插畫。認為描繪自然動作要掌握到訣竅是很辛苦的一件事，但一
邊享受一邊挑戰各種姿勢時，就會覺得很開心。請大家盡情享受畫畫！
pixivID：2084624　　Twitter：@TaKaTa_manga

### d
### K.春香
けい はる か

擔任專門學校講師和文化教室的老師等職務，同時從事漫畫、插畫工
作，在嗜好上全力以赴。
pixivID：168724　　Twitter：@haruharu_san

### e
### 西野沢かおり介
にし の ざわ　　　すけ

負責同人社團以及以商業筆名「お子様ランチ」發行作品的繪畫工作。依
然很喜歡貓。代表作為《転生少女図鑑》。
HP：http://www.ni.bekkoame.ne.jp/okosama/
Twitter：@oksm2019

### f
### まめも

最喜歡肌肉和貓。
pixivID：34680551　　Twitter：@mozumamemo

### g
### 藤科遥市
ふじ しな はるいち

繪畫協助
在思考角色動作時，我覺得角色的個性也會跟著浮現，因此我是一邊想著要
繪製的角色「會是怎樣的人呢？」就能輕鬆畫出的類型。
HP：https://galileo10say.jimdofree.com/

**サコ**

負責封面插畫
出生福岡的插畫家。從事書籍插畫、角色設計等工作。
pixivID：22190423　Twitter：@35s_00

**平沢下戸**
ひらさわ げ こ

負責插畫範例（P2）
目前從事插畫工作。之前有段時間也曾在法國畫漫畫。
HP：http://skywheel.fool.jp
Twitter：@hiranoji

**竹中**
たけ なか

負責插畫範例（P3）
自由插畫家。目前從事小說封面插畫和角色設計等工作。
HP：http://www.dahliart.jp/
pixivID：132244　Twitter：@dahliartjp

**海鼠**
なま こ

負責插畫範例（P4）、章名頁插畫（P141）
主要是利用厚塗描繪書籍、社群網路遊戲、信用卡等作品，以插畫家身分進行活動。
pixivID：5948301　Twitter：@NAMCOOo

**火照ちげ**
ほ て

負責插畫範例（P5）
自由工作者。在雜誌《ラブライブ！総合マガジンLoveLive! Days》的《Find Our 沼津〜Aqoursのいる風景〜》單元中，負責在照片中添加插畫，並擔任H△G《瞬きもせずに》的PV插畫工作。在眾多領域進行活動。
pixivID：4533257　Twitter：@hotetige

**些夜**
さ や

負責插畫範例（P6）執筆、章名頁插畫（P69）
自由插畫家。過去參與過的工作包含插畫技巧書《ケモミミの描き方》、《東方絵師録》、社群網路遊戲《拡散性ミリオンアーサー》。負責插畫的部分則有《エンドブレイカー！リプレイ》等作品。
pixivID：209895　Twitter：@_sa_ya_

**神威なつき**
かむ い

負責插畫範例（P7）、章名頁插畫（P119）
自由插畫家、漫畫家。以設計遊戲（社群遊戲、線上遊戲、TCG卡牌遊戲等）角色為主，也在眾多領域從事書籍、商品插畫、洋裝設計等工作。喜歡大正浪漫、和風、獸耳和幻想。
HP：http://gyokuro02.web.fc2.com/
pixivID：10285477　Twitter：@n_kamui

**倉田理音**
くら た り ね

負責插畫範例（P8）
插畫家＆漫畫家。喜歡女孩子、藍色系和橘子。
HP：http://kuratarine.com/
pixivID：1906278　Twitter：@kuratarine

# CD-ROM的使用方法

附○錄

本書所刊載的姿勢擷圖都以psd和jpg的格式完整收錄於CD-ROM中。這些檔案能在『CLIP STUDIO PAINT』、『Photoshop』、『Paint Tool SAI』等諸多軟體上使用。請將CD-ROM插入相對應的光碟機使用。

**Windows**

將CD-ROM放入電腦後，就會出現自動播放視窗或提示通知，請點選「打開資料夾顯示檔案」。

※依據Windows版本的不同，顯示畫面可能會有所差異。

**Mac**

將CD-ROM放入電腦後，桌面會顯示圓盤狀圖示，請連按兩次該圖示。

在CD-ROM中，姿勢擷圖分別收錄在「psd」、「jpg」的資料夾當中。請打開想要使用的擷圖檔案，在檔案上添加衣服和頭髮，或是複製想使用的部分張貼於原稿中，可以自由加工、組合使用。

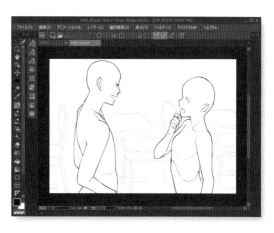

這是以『CLIP STUDIO PAINT』開啟檔案的範例。psd格式的擷圖檔案是穿透狀態，要貼在原稿中使用時相當方便。可以將圖層疊在上面，一邊將線條畫做成草稿，一邊描繪出插畫。

# 使用授權

收錄在本書及CD-ROM中的姿勢擷圖，全都能免費臨摹。購買本書的讀者可以臨摹、加工，自由使用姿勢擷圖。不需負擔著作權費用或二次使用費。也不需標記出處來源。但是，姿勢擷圖的著作權歸屬於負責插畫的插畫家。

**這樣做OK**

· 照著本書刊載的姿勢擷圖描繪（臨摹）。添加衣服和頭髮，完成自己的原創插畫。在網路上公開加工過的插畫作品。

· 將收錄在CD-ROM中的姿勢擷圖貼在電子漫畫、插畫原稿中使用。添加衣服和頭髮，完成自己的原創插畫。將加工過的插畫作品刊載於同人誌，或在網路上公開。

· 參考收錄在本書或CD-ROM中的姿勢擷圖，完成商業漫畫的原稿，或是完成刊載在商業雜誌中的插畫。

# 禁止事項

CD-ROM收錄的資料禁止複製、散發、轉讓和轉賣（也請勿加工轉賣）。同時也請勿將CD-ROM中的姿勢擷圖作為主角商品進行販售，禁止臨摹插畫範例（卷頭彩色插畫、章名頁、專欄以及解說頁的範例）。

**這樣做NG**

· 複製CD-ROM送給朋友。
· 複製CD-ROM免費發送、銷售販賣。
· 複製CD-ROM中的資料上傳到網路上。
· 不是照著姿勢擷圖臨摹，而是臨摹插畫範例並公開在網路上。
· 直接印出姿勢擷圖並做成商品販售。

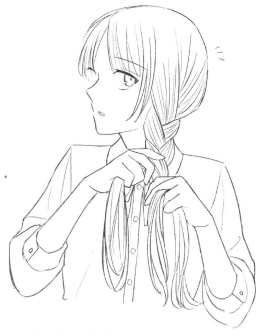

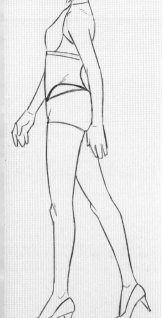

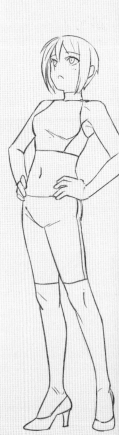

工作成員

● 編輯
川上聖子
〔HOBBY JAPAN〕

● 封面設計、DTP
板倉宏昌
〔Little Foot〕

● 企劃
谷村康弘
〔HOBBY JAPAN〕

## 自然動作插畫姿勢集
### 馬上就能畫出姿勢自然的角色

作　者　HOBBY JAPAN
翻　譯　邱顯惠
發　行　陳偉祥
出　版　北星圖書事業股份有限公司
地　址　234新北市永和區中正路458號B1
電　話　886-2-29229000
傳　真　886-2-29229041
網　址　www.nsbooks.com.tw
E - MAIL　nsbook@nsbooks.com.tw
劃撥帳戶　北星文化事業有限公司
劃撥帳號　50042987
製版印刷　森達製版有限公司
出 版 日　2021年12月
I S B N　978-986-06765-5-6
定　價　360元

如有缺頁或裝訂錯誤，請寄回更換。

自然なしぐさイラストポーズ集 自然体のキャラクターがすぐ描ける
© HOBBY JAPAN

國家圖書館出版品預行編目資料

自然動作插畫姿勢集：馬上就能畫出姿勢自然的
角色/HOBBY JAPAN作；邱顯惠翻譯. -- 新北市：
北星圖書事業股份有限公司, 2021.12
　160面；　19.0×25.7公分
ISBN 978-986-06765-5-6(平裝)

1.插畫 2.繪畫技法

947.45　　　　　　　　　　　110013723

臉書粉絲專業　　LINE 官方帳號